The Evolution of 20th Century Architecture:
A Synoptic Account
Kenneth Frampton

ケネス・フランプトン

中村敏男[訳]

現代建築入門

青土社

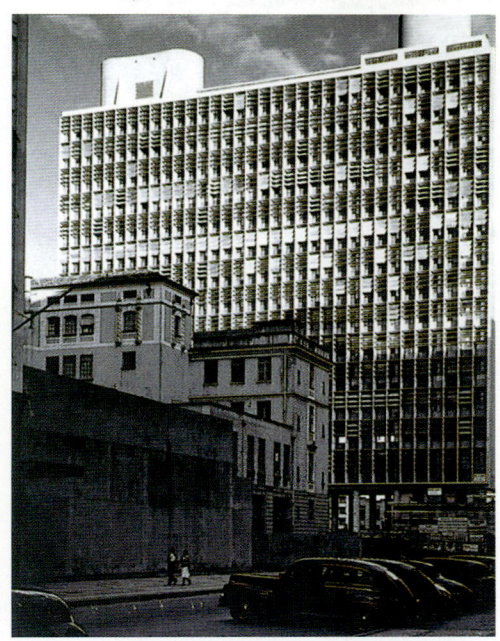

口絵1 ル・コルビュジエ、ルシオ・コスタ、オスカー・ニーマイヤー 教育省 リオ・デ・ジャネイロ ブラジル 1939年

口絵2 フォスター・アソシエイツ 香港上海銀行 香港 1986年

口絵3 レンゾ・ピアノ サン・ニコラ・スタジアム バーリ イタリア 1987-90年

口絵4 ル・コルビュジエ ユニテ・ダビタシオン マルセイユ フランス 1952年

口絵5 アルヴァロ・シザ マラゲイラ集合住宅 エヴォラ ポルトガル 1960-90年

口絵6 トーマス・ヘルツォーク ホール26 ハノーファー見本市 ドイツ 1996年

口絵7（上左） グレン・マーカット　マリカ＝アルダートン邸　アーネムランド
ノーザンテリトリー　オーストラリア　1991-94年
口絵8（上右） 安藤忠雄　六甲の集合住宅　神戸　1978-83年
口絵9（下） レンゾ・ピアノ　チバウ文化センター　ヌメア　ニューカレドニア
1993年

現代建築入門　目次

序文 007

第1部 アヴァンギャルドと継続 1887-1986 011

- 1・1 ゲマインシャフトとゲゼルシャフト 1887-1903 013
- 1・2 虚空に向けて 1898-1910 016
- 1・3 イタリア未来派 1909-1913 021
- 1・4 ロシア構成主義 1917-1930 025
- 1・5 オランダ新造形主義 1918-1924 032
- 1・6 バウハウス/ドイツ、アメリカ 1925-1954 036
- 1・7 合理主義、純粋主義、そしてブルータリズム:フランス 1923-1965 044
- 1・8 記念性と合理主義 1923-1980 059

第2部 有機主義的思想の変遷 1910-1998 071

- 2・1 フランク・ロイド・ライトと保守的大義 1893-1959 076
- 2・2 ライトの流れのなかで 1910-1959 089
- 2・3 欧州の表現主義:ガラスの鎖からコープ・ヒンメルブラウまで 1901-1998 098
- 2・4 アルヴァ・アールトの有機形態的建築 1933-1976 112

第3部　普遍文明と国民文化　1935-1998　127

- 3・1　共同体と社会　129
- 3・2　ル・コルビュジエが英国、ラテン・アメリカ、そして日本に与えた影響　1935-1970　131
- 3・3　新しい記念性とアメリカの平和　1943-1972　154
- 3・4　ルイス・カーンが南アジア、カナダ、スイス、ドイツに与えた影響　162
- 3・5　批判的地域主義　175

第4部　生産、場所、そして現実　1927-1990　185

- 4・1　生産―形態の優位　187
- 4・2　場所―形態の抵抗　206

訳者後書　221
写真クレジット　vii
註　iv
人名索引　i

現代建築入門

序文

筆者に与えられた頁数は限られているため、20世紀建築の展開の歴史をグローバルに描くことは当然のことながら不可能である。それに代わって筆者が試みたのは、20世紀という経過のなかで互いに交錯を繰り返しあってきたさまざまなイデオロギーの軌跡を跡付けしてみることだった。ここでは筆者は歴史そのものよりも系統図を作りあげてみようとした。こうした理由から、大まかにいうと、誰しも概念上の変動とでも呼べるようなものに対して、本書では明らかに断片的な特徴しか述べられない。言い換えると、ある概念がある特定の時代に現れる道筋が詳しく述べられる。しばらくするとその道筋はやがて放棄される。だが、それは別のかたちで再び現れることになる。時代を越えて、こうした概念が強固になったり、脆弱になったりするため、これから述べる説明は厳密な意味での時代区分の順序に当てはまらないものになるだろう。こうした目的から、資料は四つの異なった表題のなかで扱われる。第1部「アヴァンギャルドと継続 1887－1986」、第2部「有機主義思想の変動 1910－1998」、第3部「普遍文明と国民文化 1935－1998」、そして第4部「生産、場所、そして現実

「1927‒1990」。それぞれの各部分の目指すところはさまざまな実例によってその展開を追求することであるが、またそれは、いかに特殊な主題や文化上の比喩がことなった歴史的状況のなかでさまざまな様相を見せながら現われ出ているかを示すことでもある。

こうした区分の第一のものはアヴァンギャルド思想と伝統文化の敵対関係である。そもそもこの問題は近代運動の最初の段階の特徴を示すことであった。とりわけ1939年の第二次世界大戦の勃発に端を発し、1945年にまで及んだ余波のなかで不透明ながら示すつもりである。第二の区分は「有機的」と呼ばれる概念について取り扱う。それはアヴァンギャルドと伝統主義との間にある第三項の総称とみなされてきたが、古典的文化あるいは自国的文化に対する重要な代案と思われてきたのである。第三の区分は普通、近代運動の「ディアスポラ」とでも認定すべきものを追跡する。たしかに近代運動は世界中に散らばった。最初はヨーロッパ各国と北アメリカの周辺国へ。やがてラテン・アメリカ、アジアそして日本にまで及んだ。このような経過のなかで近代運動はそれ自身を変貌させている。あたかもそれは異なった社会に出会い、さらにあまたの気候条件に接し、多種多様、具体的で、有益な必要性に強要された必然的結果である。第四の、そして決定的に重要な区分は場所と工学技術の緊張関係を扱う。言い換えれば、一方において与えられた場所の特徴を、常時拡大する工学技術的可能性を前にして、「人間的様相の空間」として創造し、かつそれを維持することをどこまでも習得しなければならない。一方、建築家は建設生産の手段を正しく制御し、それを維持することが必要である。

第4部の区分の名称に込められた3番目の意味は、環境全体は歴史的な機運のなかで実現されること

序文

になるというものだ。さらに建築を環境の中に介入させる場合には必ずや環境そのものに限定される。これについて、誰もがアルヴァロ・シザの皮肉で、両義的な金言を思い起こすだろう。「建築家は何物も作り出さなくてもよい。彼等は現実を変えるのだ」。この言葉の決定的意味とは、現実は常にある程度与えられているという事実だ。さらに人がなしうるものは、時間を通して、デリケートな流儀に従って、実体と形式を修正することである。

このような要約では、どのような意味でも、全体を網羅するとは思えない。成程、それは選択されたものではあるが曖昧なところもある。人によってはいささか論争的だと認めるかもしれない。たしかに四つの重なり合った軌跡の内にも外にも亀裂や省略が多数ある。言わずもがなのことだが、語られなかった多くの才能ある建築家達はこの説明では登場しない。彼等の貢献が有益ではなかったからではない。むしろ彼等はこれまでに述べられてきたイデオロギーの焦点に関して重要な役割を果たしていないかのように思われているからだ。この試論は、せいぜい良くても、20世紀を横断する建築文化のさまざまな発展を主観的に概観したもの以外のなにものでもない。選集などという特に広範囲にわたってそれぞれが集中的に焦点を当てたものと較べたら、本書の注釈などはある種の対位法と見なせるのではないか。あちこちの特殊な情況ばかりを目立たせ、時には特定の建築家、建物、概念、あるいは事件を、わずかながら、われわれの生きる時代が見せている連続性に対する顕著な貢献ではないかと見ているためである。

第1部
アヴァンギャルドと継続
1887-1986

つねに都市文化が花をひらき実を結ぶところでは、ゲゼルシャフトがその欠くべからざる器官として現われる。農村はゲゼルシャフトを殆んど知らない」(ブルンチェリー「国家辞典」四巻)。これに反して、農村生活の讃美はすべて、そこでは人々の間のゲマインシャフトがより強く、より生き生きとしている、ということをつねに示している。ゲマインシャフトは持続的な真実の共同生活であり、ゲゼルシャフトは一時的な外見上の共同生活にすぎない。だから、ゲマインシャフトそのものは生きた有機体として、ゲゼルシャフトは機械的な集合体・人工物として、理解さるべきである。
──フェルディナンド・テンニエス『ゲマインシャフトとゲゼルシャフト』[*1]

牧歌的見方があるとすれば、それによって近代に特有だとされる矛盾も不協和音も緊張感も否定されてしまう。それは近代性を進歩へ向う共同戦線と見なし、労働者、産業資本家、芸術家達はこの共通の目標に向かって協力している。この種の見方に立てば、資本主義文明のブルジョワ近代性も近代主義文化の審美的近代性も共通分母を有することになる。そして、底辺に横たわる紛争も矛盾も無視されてしまう。政治も経済も、そして文化もことごとく進歩の旗の下に団結する。進歩は調和的で、しかも連続的であると見なされる。進歩はすべての人々に役立つように展開してきたし、ここにはいかなる重大な中断もない。こうした見解の代表者はル・コルビュジエだ。「偉大な時代が始まったところだ。新しい精神が存在している。新しい精神による沢山の作品が存在している。それらは主として工業製品の中に見出される。(中略)われわれの時代は日に日にその様式を定めつつある」(『建築をめざして』吉阪隆正訳、鹿島研究所出版会、SD選書、1967年、77頁)。反牧歌的見解はまったく正反対である。それは経済的近代性と文化的近代性との間には根源的な食い違いがあるという概念に根ざしている。紛争と亀裂の時がなければ経済的近代性も文化的近代性もどちらも成り立たないという概念に基づいている。反牧歌的見方があるとすれば、それは近代を和解しえない亀裂、解決できない矛盾、分裂と分解、生活の統一的体験の崩壊、さまざまな分野での自律性の不可逆的出現などと見なす。そのため共通の基盤などとうてい取り戻すことなどは不可能だ。例えば、それを最もよく見せているのが、芸術は言わずもがな反体制的であり、体制化された社会的興味とアヴァンギャルド芸術家との対立は避けがたいという見解である。

──ヒルデ・ヘイネン『建築と近代性』1999年[*2]

第1部　アヴァンギャルドと継続　1887-1986

1・1　ゲマインシャフトとゲゼルシャフト　1887-1903

英国人達はなによりも産業革命によって引き起こされた文化的危機を最初に気づいたものと思っているが、この新しい情況に社会的ならびに文化的重要さを読み取ったのはドイツの文化人ということになる。こうした事案についての重要人物とはフェルディナンド・テンニエスである。彼の1887年に出版された著書『ゲマインシャフトとゲゼルシャフト』は農村社会の土着文化と産業都市の根なし草的な文明との区切りを明瞭に示した。それより10年ほどのち、ベルギーの社会主義の詩人エミール・ヴェルハーレンは産業化された世界で成長しつつある諸都市が不気味な触手を蠢めかせていることを見て非難することになる。本来、中世を基盤としたものが自然という領域を乗り越えて田園地方へと発展したように、19世紀の都市はその人口を指数関数的な成長過程へと入らせていた。マンチェスターの人口は19世紀の過程で8倍に増大したが、世紀末には60万人という人口に届いた。丁度同じ頃、ロンドンの人口

は100万人から650万人になった。ニューヨークは言うまでもなく移民都市だが、その人口は、同じような急速度で増加し、1800年の3万3000人から世紀末には350万人になった。中央ヨーロッパでは、たとえばどこよりも産業化されたベルリンでは1800年の18万人の人口が20世紀初頭では200万人になった。

集中する人口を目の当たりにして中産階級はどのように反応したか？　鉄道路線の設備を利用して、拡大する首都圏に今尚通いやすい半田園の環境へと退避することだった。こうした圧力もあって、ベッド・タウンが誕生した。ロンドンの場合、アーツ・アンド・クラフツ派の建築家チャールズ・フランシス・アムスレイ・ヴォイジーによって半田園風の環境が整えられた。ヴォイジーは最も才能のある設計者の一人であって、こうして新興された通勤人口のために定住施設に相応しい様式を作り出したのである。ヴォイジーの設計したスタッコ塗りの壁のある住宅は、明り取り窓があり、窓は石造で鉛の窓枠がつき、凹凸の肌合いの煙突が立ち上がり、屋根はスレート葺きで、今は昔、失われたかつての自作農の農家に窺われるゲマインシャフト的雰囲気を偲ばせるものだった。こうした様式は1870年代のリチャード・ノーマン・ショウが展開したピクチャレスク風アン王女様式を吸収して英国田園都市運動の共通語となる。この運動そのものは1898年エベネザー・ハワードが自著『明日──真の改革にいたる平和な道』という小冊子を通じて築いたものだった。さらにこの話には続きがあって、レッチワースという田園都市までが実際に設立された。この田園都市はレイモンド・アンウィンとバリー・パーカーが1903年に設計したピクチャレスク風様式のものだった（図1）。ハワードはとても前産業都市

第1部　アヴァンギャルドと継続　1887-1986

図1　レイモンド・アンウィン、バリー・パーカー設計　レッチワース田園都市　1903年

の時代のゲマインシャフトの世界には引き戻せないことを理解するや、都市と田園両方の生活の利点を混合させようと妥協を図った。これがやがて衛星都市という新しい実例となって登場した。衛星都市は更なる触手状展開を抑制するため見掛け倒しの緑地帯を設けていた。こうした広範囲にわたる反省から世界中に郊外地区が繁殖したのである。そればかりではない、半世紀も経たないうちに英国都市田園計画省が設立された。同省は1946年新都市法を発布した。ハワードの田園都市のイデオロギーを政策として戦後の社会主義政府は承認したが、英国政府は準郊外都市建設の計画に突入した。これこそ19

45年から1975年の福祉国家政策の中心概念となった。

1・2 虚空に向けて 1898-1910

アヴァンギャルドの自己満足的美意識を否定するように、ウィーン生まれの建築家アドルフ・ロースは故国オーストリアの「ユーゲントシュティール」の威信にたいして壊滅的な一撃を放った。折しもロースが三年間に亘るアメリカ滞在から帰国したときのことであった。それは自分と関わりのある人々に向っての発言だった。文明の維持にとってきわめて重要なことは充分な配水以外にないのではないか、と。この発言は1898年のロースの評論「配管工」のなかで述べられていた。このようにロースは最近の美意識論争の焦点である微妙さなど到底黙視できなかった。彼は技術的近代化こそ近代の生活そのものなのだと説いた。彼はゲゼルシャフトとゲマインシャフトの分割を乗り越え、いかに都市も農村も技術の活動に同様に曝され、いかにそれが都市と農村にとって今後の繁栄に不可欠であるかを示そうとした。ロースは茶目っ気たっぷりな皮肉にも関わらず、自分と同類の哲学者ルートヴィッヒ・ヴィトゲンシュタインにも通ずるある種の憂鬱さを保ちながら、「壊れたものはどこまで行っても壊れたものだ」という言葉の意味を見ていた。それはロースにとって建築でもなく、装飾でもなく、装飾でもないものは到底ありえないということだった。すくなくとも建築でもなく、装飾でもないものは、それらが産業化されてからは決して存在しなかった。ロースにとって地方的でないもの、古典的なものがその時代の根なし草的

016

第1部　アヴァンギャルドと継続　1887-1986

な大都市の世俗社会ではほんとうに手に入らなかった。彼は自分の読者に一つの挑戦状へと絶えず関心を呼び起こすことをやめなかった。彼の有名な論文「装飾と犯罪」は1908年に執筆されたが、こういう視点から見なければならない。同様な内容の挑戦的論文がその2年後に世に出たが、その見出しは「建築」である。これを見たときに最初に思い起こされるのは彼の同僚達である。この人達は同じ時代に生きていた。ただしまったくロースとは別な世界で暮らしていた。とくに次の一節はその違いをよく説明している。ロースは自らを目立たせたくない趣味があり、それに対して、彼の靴屋は装飾大好きな色好みの男である。ここで思い起すのは次のような主張である。言葉の最も深い意味では文化は決して大都市に住む根なし草の人には自意識過剰で育てられないし、文化を体験できるわけはない。たとえその人物が、男女を問わず、教育を受けようと否とにかかわらず、である。やがて彼は次のように付け加えることになる。「私がここで言う文化とは、人間の内面的なものと外面的なものとの均衡ということをいうのであって、これなくしては理性的な思考と行動は到底不可能というものだ」。こうした目的から1910年の彼の論文は次のような言葉で始まる。

　山岳地方のある湖畔に貴方をお連れしたとしよう。空は青く、湖水は青緑色に澄み渡り、そこではなにもかもが深い平和の静けさの中に包まれている。山々と雲は湖水にその姿を映し出している。湖畔に立つ家々、農家の納屋それに教会なども同じように湖水にその姿を映し出している。それらの建物は、人の手によって建てられたものではないようなたたずまいを見せている。それらは山や木や雲やそ

れに青空と同じように、まるで神の手によって創られたかのようだ。そしてすべてのものが美と静寂の中に息をひそめて存在している。

ところが、あれは何だ？ この平和な静けさを破るものがある。必要でもないのに、やたらと叫びたがる金切声に似ている。人の手によらない、神の手になる農家が散在する中に、一軒の別荘が立っているではないか。良い建築家か、あるいは下手な建築家の手になるものか？ それは私には分からない。私にいえることはただ、平和で静かな美しい景観が損なわれてしまった、ということだ。（中略）そして再び私は次のように問いかける。「良し悪しを問わず建築家という者は、何故、湖の景観を破壊してしまうのだろうか？

それは建築家とは、殆んどの都市生活者と同じように、文化を有していないからだ。文化を有する農民達の確信といったものが建築家には欠けているからだ。都市生活者とは根なし草だと言ってよい。★3

ここで技術とは好意的な第三の呼び名であり、したがって古典的とか日常的とかに分類するのは相応しくない。技術はあたかも何ものにも偏らない転換装置のようなものであり、あらゆる人間の営みのように、建築を認識するのである。ロースは技術を未来派流に空想的に解釈するようなことはせず、技術自体を抑制的な手段だと評価した。こうして彼が1910年に建設したウィーンの中心地ホーフブルクに相対して立つゴールドマン＆ザラチュ商店（所謂ロースハウス）を眺めると（図2）、建物を支持してい

第1部　アヴァンギャルドと継続　1887-1986

図2　アドルフ・ロース設計　ゴールドマン&ザラチュ商店　ミヒャエル広場　ウィーン　オーストリア　1910年

る鉄筋コンクリートの長手の枠組みが次のような方法で蔽われている。第一に建物の見えがかりの形態を形成している「今はなき文化」をそれとはなしに思わせる仕組みである。前面の4本の大理石の列柱は支持柱ではなく、しかもトスカナ様式で、主要出入り口の役割を示すものである。第二は10個の全面引き込み窓である。1階部分では引き込み窓は玄関の両側で接して取り付き、反古典的な格子状窓割は建物内部で営業される伝統的な仕立業を象徴させている。

ロースは1910年に書いた論文以後、自ら全く違った文化的冒険心を発揮して、遂には純粋芸術作

建物とはすべての人達に気に入られなければならない。このことは、誰にも気に入られる必要もない芸術作品と相違する点である。芸術作品とは芸術家の個人的なものである。ところが建物は違う。芸術作品は、それに対する必要性が何らなくとも、つくられ、世に送り出される。ところが建物は必要性を満たすものだ。芸術作品は誰にも責任を負う者はないが、建物は一人一人に責任を負う。

また芸術作品は、人を快適な状態から引き離そうとするが、建物は快適性をつくり出すのが務めである。芸術作品は革新的であり、建物は保守的である。芸術作品は現在を考えるのである。人間は自分を快適にするものなら、なんでも好きだ。そして自分をそうした快適、安楽な状態からひき離そうとするものなら、なんでも憎む。このようにみてくると、人は建物、家を愛し、芸術を憎むといってもよかろう。★4

こうした説教風な批判のせいでロースは新即物主義の建築家ハンネス・マイヤーの地位をいちはやく先取るものといわれるが、マイヤーは建築よりも建物のほうに優先権を与える立場だった。同時に彼は

品を持ち上げるようになる。最後になるとエリートのための文化は間違いなく日常生活から切り離さなければならないとまでいう。その結果、破壊活動の芸術でもなく、自意識過剰の建築でもないものが全体として社会に同調することになる。それを目指して以下のような有名な一節がある。

020

第1部 アヴァンギャルドと継続 1887-1986

ロースハウスに見られるように技術の透明性をそれ自身目的としていたため未来派＋構成主義の共同前線を認めることをしなかった。かくして暗示的ではあるが、彼は、一方においては芸術と建物、他方においては「古典的文化」と「地方的文化」という四つの要素の相互関係にある概念をアヴァンギャルド思想と伝統思想という近頃の対立関係を横断する範疇として峻別している。

1・3 イタリア未来派 1909-1913

大都市が引き起こした社会・文化的危機状況に対する英国の反応に対して、イタリアの詩人、論客フィリッポ・トンマーゾ・マリネッティは近代の大都市による空前の自由な新鮮さを宣言した。都市を巨大な無政府主義的機械として積極的に賞賛したのは1909年のフランスのブルジョワ新聞「ル・フィガロ」に公表された彼の論文「未来派宣言」で、一躍、世界の舞台に知らしめるところとなった。19世紀の後半部分を背景として組み込みながら、文化兼政治にまたがるアヴァンギャルド精神は遂にイタリア未来派の出現によって技術専門家集団のものとなった。それは当初の宣言の次の一節を読めば分かる。

われわれは歌うであろう。革命が近代のメトロポリスを席巻するときに起る大群衆——労働者、快楽追求者、放蕩者——の混乱と混沌たる色彩と音響の海を。われわれは歌うであろう、電気の月

で赫々と輝く兵器庫と造船所の深夜の白熱を。煙をはく長蛇の列車を飲み込む貪欲な駅を。煙のねじれた糸によって雲から吊られた工場を。陽を浴びてナイフのようにきらりと光る橋、河を跳び越える体操選手を。水平線を嗅ぎつける冒険的な汽船を。鋼鉄の配管を装備した種馬のように、車輪で大地をかいてゆく胸の厚い機関車を。大群衆の拍手喝采のような音を立て、旗のように風をうつプロペラでやすやすと空を行く飛行機を。★5

イタリアの国粋主義者がブリエーレ・ダヌンツィオの「アエロポエジア（航空詩）」は別にして、この一節は大衆の政治的能力を喚起し、そればかりか工業化による近代生活の変革を賞賛している。さらにあらゆる地理的障碍を克服する鉄道というインフラの進展、航空路線の到来、水力電力の発展的拡張なども考慮に入れている。回顧的で、空想的で、新古典的嗜好を目の当たりにしながら、未来派は向こう見ずで、精力に溢れ、大胆な姿勢を賞賛し、機械がもたらす速度こそ最も優れたものだと主張し、レーシングカーこそサモトラケのニケよりももっと美しいと主張する。

とは言え、アール・ヌーヴォーや英国のアーツ・アンド・クラフツ運動などのロマン主義的幻想に反対するにもかかわらず、本来、未来派建築が守らなければならない形態は明解さからほど遠いものだった。結局、20世紀の最初の10年間に欧州の大都市が自然発生的に生み出した形態は、1914年ミラノで展示されたアントニオ・サンテリアによる「新都市」の図面に描かれた未来派都市のイメージに収斂してしまう。彼が劇的に描いた階段状の高層集合住宅の足元には、街路や輸送手段が幾重にも重なり

第1部 アヴァンギャルドと継続 1887-1986

図3 アンリ・ソーヴァージュ設計 ヴァヴァン街の集合住宅 パリ フランス 1912年

合っているが、それもまもなく世紀末にパリやウィーンに導入された大都市の鉄道の影響を受けて、1912年、パリのヴァヴァン街に建設されたアンリ・ソーヴァージュ設計の階段状集合住宅に実を結ぶことになる(図3)。これらは構造的あるいは下部構造的な技術革新であるが、まさしく「新都市」の構造そのものであって、サンテリアが展覧会の折に発表した一文が詳述しているものである。

素材の抵抗力の計算、鉄筋コンクリートと鉄の使用は、古典的伝統的な意味で理解された「建築」

を放逐する。近代の構造素材とわれわれの科学的概念は、歴史的様式の原理には絶対に従わない。

（中略）われわれは自分たちが、もはや聖堂や古代の会合所の人間ではなく、グランド・ホテル、駅、巨大な道路、巨大な港湾、屋内市場、きらきら輝くアーケード、再建地区、衛生的なスラム一掃の時代に生きる人間であると感じる。

われわれは、広大で騒々しい造船所のように能動的で動き易く、至るところダイナミックなわれわれの近代都市を、そして巨大な機械のような近代建築を新たに発明し再建しなければならない。エレベーターはもはや日陰者の虫のように井孔の中に隠れていてはならない。今では無用になった階段は撤去しなければならない。そして、エレベーターは、ガラスと鉄の蛇のように、ファサードをよじのぼらなければならない。セメントと鉄とガラスの家には彫刻あるいは絵の装飾はなく、その建物自身の線とモデリングの固有の美だけによって豊かなものになり、その機械的単純性の点で異常に獣的である。そしてその大きさを決めるものは必要性であり、単なる地帯区分の規則などではない。このような家が、轟々たる底なしの淵から上ってこなければならない。街路面はもはや敷居の高さに敷かれているドアー・マットのように存在するのではなく、建物の地階深くにつっ込むであろう。そしてそれは、必要な乗換えのために連続された首都の交通をすべて、金属製のキャット・ウォークと高速ベルト・コンベヤーへと集めるであろう。★6

機械的都市の幻想を完成に導くにはある程度の発明が間違いなく前提条件であった。なかでも19世紀

第 1 部　アヴァンギャルドと継続　1887-1986

1・4　ロシア構成主義　1917-1930

第一次世界大戦の前夜のこと、進歩的なロシアの文化状況はすでに相対立する二つのアヴァンギャルドの最後の20年間にニューヨークやシカゴで取り付けられた乗客用昇降や、1896年のフランスの建業者で発明家のフランソワ・エヌビックによる鉄筋コンクリートの完成がそれであった。

それ自体は建築に結実するには及ばなかったけれど、未来派はあらゆる文化的活動を進化させようとした。とりわけ1909年から1914年までにかけて、その展開は最初の極点に達した。文学、詩歌、絵画、彫刻、音楽、写真、映画、そして衣服までが続々と宣言書の主題となった。なかにはヴァレンティーヌ・ド・サン・ポワンの「欲望の未来派宣言」やルイジ・ルッソロの「騒音芸術」といった風変わりの主題を持ったものもあった。いずれも1913年に発表された。かくして未来派はアヴァンギャルド運動の不可欠の様式となり、イタリアが技術の戦争と呼ばれた第一次世界大戦の前夜に世界に残した遺産となった。だがこれこそ戦後に欧州アヴァンギャルド運動を享受させることになるのである。しかに戦後、伝統との決定的断絶は近代化に欠かせないものとなったし、またそれは当然の結果にもなったのである。最初にそれが現れたのは1917年のロシア革命が生み出した文化全般にわたる豊かな結果であり、次が1918年にデ・スティル宣言の発表によってオランダに根付いたいささか厳密で先験的ですらあったオランダ新造形主義運動である。

ド思想の様式を具えていた。その一つは画家カジミール・マレーヴィチが主張するシュプレマティズムとして知られる非形象化を進めるものであり、もう一方は1917年にアレクサンドル・マリノフスキー（ボクダーノフ）が創設したプロレタリア文化協会（プロレトクリト）であった。革命後、「プロレトクリト」運動は生き延びてさまざまな「アジト・プロップ」の活動を展開し、社会主義が抱える物質的ならびに文化的危機から新しい社会・文化的統一性を創案しようと模索していた。そのため当時は扇動的なクボ゠フトゥリズム（立体未来派）による街頭芸術や彩色された宣伝列車や船舶が、1922年には終結する戦時共産主義の時期に革命の声明文を宣伝するために利用された。1920年、インフク（芸術文化研究所）やヴフテマス（高等芸術・技術工房）がモスクワに創立され、建築や応用芸術の分野での急進的な学習機関となった。ヴフテマスはたちまち広く大衆の議論の的となった。とりわけナウム・ガボ／アントワーヌ・ペヴスナー兄弟とウラジミール・タトリンとの間の議論は熾烈を極めた。兄弟は1920年に「リアリズム宣言」を書き、同じ年、タトリンはT・シャピロ、I・マイヤーソン、パーヴェル・ヴィノグラドフ等と提携して、反宣言集『われらを巡る作品』を上演した。そのなかでタトリンは自らの計画案「第三インターナショナル塔」（図4）に寄せて次のように言う。

素材、立体、そして構成などを調査した結果、1918年の段階で次のようなことが可能であることが分かった。現代の古典主義の素材であり、古代の大理石と肩を並べる鉄と硬質のガラスとを芸術的形態に混ぜあわせる。このようにすれば純粋に芸術的形態と実用的意図が重合することにもな

第 1 部　アヴァンギャルドと継続　1887-1986

る。その実例が第三インターナショナルの記念碑計画案だ（第八次会合で展示）。[★7]

ガボは公然とそれに対して挑戦した。回顧録のなかで彼は次のように述べている、「私は彼等にエッフェル塔の写真を見せた。そしてこう言った。「君達が新しいと思っているものは実はすでに存在しているんだよ。機能的住宅だろうが橋梁だろうが、あるいは純粋芸術であろうが、その両方ともね。おたがいを混同しちゃあいけないよ。こんな芸術なんて純粋な構成主義芸術なんかでなくて、ただの機械の模倣だぜ」」。ペヴスナー兄弟は芸術の絶対的自律性を要求してソ連邦を立ち去る決心をする。折しも彼等の同僚であるマレーヴィチはシュプレマティズム流の新芸術研究所設立に全力を注ごうとしていた時であった。そして同校は1919年「ウノヴィス」という名称で設立された。そして同校は芸術家兼デ

図4　ウラジミール・タトリン　第三インターナショナル記念塔　1920年

ザイナーのエル・リシツキーに根本的な衝撃を与えた。その結果、彼は国際構成主義のために布教活動をするという重要な役割を果たした。彼の編集のもとに雑誌『ヴェシチ・ゲーゲンシュタント・オブジェクト』（いずれも「客体」を意味する）が誕生し、1922年5月、デュッセルドルフで「国際進歩的芸術家会議」が開かれ多くの参加者が出席した。しかしこの時期までにソ連邦のほとんどの進歩的芸術家は所謂美術を放棄し、替わって社会主義国家の要求に応えるべく応用芸術家に転じた。この事実こそが建築と芸術の領域の狭間にある束の間の融合状態を作り出した。

こうした融合状態の最初の反応はヴェスニン兄弟の生涯のなかに歴然とうかがわれる。1914年、彼等は新古典主義に加わっていた。しかし1922年になると彼等は構成主義に舵を取った。同年の鋼鉄構造の「労働宮」の計画案をみると進化して全面ガラス張りの新聞社ビルの建物では議論を呼ぶ計画案となった。その計画を小型にしたものが新聞社「プラウダ」で、建物には赤旗がひるがえり、サーチライト、拡声器、巨大な時計、回転式広告板、さらに街路からも読み取れるように新聞の第一面を視覚的に巨大化させた装置まで付属していた。リシツキーは1930年に出版された著書『ロシア：世界革命の建築』のなかで次のように書いている。

都市の街路が建物に取り付けようとしている付属物、たとえば広告板、看板、時計、拡声器、内部の昇降機すらも全体の計画にとって、あるいは所与の形態にとって同等な付属物として含まれてい

028

第1部　アヴァンギャルドと継続　1887-1986

る。これこそ構成主義の美学である。★8

ところでリシツキーは、次の段落のなかで、同様に議論を呼ぶ建物に関心を寄せている。すなわちコンスタンティン・メルニコフの1925年のパリ装飾美術展のソ連館である（図5）。リシツキーはメルニコフが平面図に挿入した斜めの階段が直交の空間をいかに解放しているかを述べながら、さらに次のように付け加えている。

塔の要素は開放系の塔門のように変形している。構造はまことに木材に沿うように建てられている。伝統的なロシアの木造構造に従いながら、まことに近代的な木造構造を示している。全体は透明で

図5　コンスタンティン・メルニコフ設計　ソ連館　パリ装飾博覧会　フランス　1925年

明るい。切れ目なく続く色彩。つまりいささかも誤った記念物ではない。新しい精神だ。[★9]

こうした作品には構成主義の見慣れた比喩が随所に見られるが、じつはこの時点で構成主義はまったく別の二つの基準を見せているのだ。それぞれはまったく異なった意味内容を含んでいる。一つはメルニコフが採用したように廉価で、アジ・プロ（アジト・プロップ）的な木造構造である。もう一つはさらに技術先行型で社会的にも野心的な計画案である。しかし旧ソ連では1920年の後期になるまではとても実現できないものであった。例えばそういう例を1927年モスクワに建設されたバルヒン兄弟が設計した「イズヴェスチヤ新聞社」に見ることができる（図6）。

ロシア構成主義は建築様式の範囲を進化させる方向を目指していた。つまり「ソーシャル・コンデンサー」の役割を果たさなければならない。言い換えると、新しい社会主義社会のさまざまな有権者達を纏め上げなければならない。こうした様式のなかには競技場、水泳プール施設、劇場、労働者クラブ、そしてとりわけ大型の公共居住施設が含まれなければならなかった（図7）。この公共居住施設はしばしば急進的な形態を示していたが、まさしく社会は共営されなければならないという当時の議論に唯一応えるものであり、都市社会学者のI・サブソヴィッチなどが唱える生活のきわめて整頓された形態にそうものだった。1929年、それに対して建築家のモイセイ・ギンズブルグは次のように書いていた。

私達は最早集団的に暮らすために特殊な建物の住民になることを強制されてはならない。たしかに

第1部　アヴァンギャルドと継続　1887-1986

図6　グレゴリ、ミハイル・バルヒン兄弟設計　イズヴェスチヤ新聞社　モスクワ　ソ連　1927年

図7　モイセイ・ギンズブルグ、ソ連建設経済委員会　ドム・コムナ　A型　1927年

過去にはそういうことがあって、結果ははなはだ否定的だった。私達は多くのさまざまな地域において漸進的に、そして当然のこととして共同的に活用できるようにしなければならない。これこそ私達が個人を隣人から隔離してきた理由なのだ。小型厨房は基準としては最小の規模でよく、そうすれば共同住宅から切り離すことができるし、どのような時でも移動式厨房の役目を導入できることになる。私達は生活の社会性を優先させる過程を刺激する特別の機能を組み入れることが絶対に必要なのだと考察した。★10

1・5 オランダ新造形主義 1918-1924

集団化主義に傾倒した議論は未来の都市の形態についても同様な論争を引き起こした。大型都市の密度を望む「都市派」と、1848年の『共産党宣言』の後、既存の大都市人口を田園へと送り込んで人口拡散を主張する「反都市派」の二派である。「反都市派」のなかでは、まず線状都市推進派の理論家N・A・ミリューチンを忘れてならない。彼は1930年に出版された著書『社会主義都市』のなかで低層、線状都市の形態を推奨し、鉄道というインフラあるいは送電線などと同様に線状都市が風景のなかへ入り込むことを説いた。

オランダ新造形運動は比較してみると抽象的そしてきわめて観念的運動であった。たしかに1918

第1部 アヴァンギャルドと継続 1887-1986

年の基本宣言を見直すと社会・文化的改革と、個人より普遍性に重きを置くことが必要だと主張されている。もう一度見直すと、この運動の創設には複数の芸術家の作品が大きく関わっている。すなわちテオ・ファン・ドゥースブルフ、フィルモス・フサール、ピエト・モンドリアン、ジョルジュ・ファントンゲルロー、そして詩人アンソニー・コックである。たしかに2人の建築家の名前も基本宣言には加わっていた。ロベルト・ファントホッフとヤン・ウィルスである。デ・ステイル派と結びつくことになった最初の作品はファントホッフによって実現された。彼は1914年から18年までの戦争以前から米国にフランク・ロイド・ライトありと認めていた。こうした経験から彼は自ら新ライト風と称して1916年ユトレヒト郊外に住宅「フス・テル・ハイデ」を建設しようとした（図8）。こうした先進的な鉄筋コンクリート造の住宅や野暮ったいライト風住宅はヤン・ウィルスの手になるものだが、それとは別に比較的に小規模な建築活動がデ・ステイルの初期の作品であった。実際、デ・ステイルの美学を示す3次元の抽象的内容は家具製作者のヘリット・リートフェルトの手によってはじめて実現された。1917年の著名な「レッド／ブルー・チェア」である。ここでは伝統的な椅子が手の込んだ座席や背板などの構造材に分解され、デ・ステイルの規範通りの赤、黄、青の原色、そして黒で仕上げられている（図9）。この椅子はきわめて廉価な素材で製作され、旧ソ連の芸術家／建築家アレクセイ・ガン、アレクサンドル・ロトチェンコ、コンスタンティン・メルニコフのアジ・プロ作品にきわめて近かった。6年後、テオ・ファン・ドゥースブルフと年若き建築家コルネリウス・ファン・エーステレンはリートフェルトの3次元の平面構成から抽象的で回転した直交線の系列（カウンター・コンポジションと呼ばれる）

図8 ロベルト・ファントホッフ設計　住宅「フス・テル・ハイデ」　オランダ　1916年

図9 ヘリット・リートフェルト　赤／青椅子　1917年

第 1 部　アヴァンギャルドと継続　1887-1986

図10　テオ・ファン・ドゥースブルフ　コルネリウス・ファン・エーステレン設計　カウンター・コンポジションとしての芸術家の家　1923 年

図11　ヘリット・リートフェルト設計　シュレーダー・シュラーダー邸　ユトレヒト　オランダ　1924 年

を導き出した。彼等は1923年のパリで行われた合同展でそれを展示した（図10）。1924年、ユトレヒトにヘリット・リートフェルトの設計によって「シュレーダー・シュラーダー邸」が建設され、こうした非対称で、回転する形態が実物大で展示されることになった（図11）。

1・6　バウハウス／ドイツ、アメリカ　1925-1954

ヴァイマールのバウハウスは、1919年に創立され、欧州のアヴァンギャルド運動の進化に決定的役割を果たした。バウハウスはその当時の画期的なデザイン学校ばかりではなく、ソ連のヴフテマスにも対抗し、それどころかドイツの近代運動の多くに実を結ばせる過程で重要なイデオロギーの中心であった。ここで先行者でありアール・ヌーヴォーのデザイナー、アンリ・ヴァン・ド・ヴェルドが講義をした戦前の起源から、ヴァルター・グロピウス、ハンネス・マイヤー、ルートヴィッヒ・ミース・ファン・デル・ローエへと連続する3人の校長の交代までを瞥見しながら見ておく必要がある。そうすることによって、20世紀の最初の20年の期間にドイツ建築文化の最高の代表者達がどの程度までこの教育機関に関わりあったかを窺い知ることができるのである。一方、グロピウスが創設したにも関わらず、バウハウスは草創期にはブルーノ・タウトの無政府主義的、反産業主義的イデオロギーにも浸されていた。それは1914年から18年の大戦後に生じたことで、パウル・シェーアバルトの空想的なガラス建築を通しての話だった。しかしながらグロピウスが20年代中期までに終息した表現主義をみずから断ち

第1部　アヴァンギャルドと継続　1887-1986

切ったのは、1925年デッサウに同僚アドルフ・マイヤーと協力して実現したバウハウスの建築を見れば分かることである。1922年、彼等のシカゴ・トリビューン社の設計のように、このバウハウスの建物は新造形主義の影響を受けていることは明瞭である。たしかに片持梁で張り出した鉄筋コンクリート構造の骨組は部分的には全面ガラスを嵌め込んでいるが、20年代中期のドイツ機能主義建築の主流に一段と近づいている（図12）。なるほどこの建物は同時期のミース・ファン・デル・ローエの、たとえば1924年のグーベンに建てたコンクリートの骨組に煉瓦を貼り付けたウルフ邸よりも確かに進歩的だった。無論、両者ともに1910年に出版されたフランク・ロイド・ライトのヴァスムート版作品集に影響されていた。そしてとりわけその美的関心は新造形主義から受け継いだものだった。ところで新造形主義についてだが、興味深いことに、テオ・ファン・ドゥースブルフはバウハウス教授団には属していなかったが、1921年1月からヴァイマールのバウハウスに程近いところにみずからの仕事場を設けて、9ヶ月もそこに滞在していた。これは明らかに当時ヨハネス・イッテンが信奉していた初期表現主義のイデオロギーを覆す目的であった。イッテンはその時期バウハウスでもっとも影響力のある教師だった。

1928年、グロピウスの後を継いで学長となったハンネス・マイヤーはイッテンとも、ファン・ドゥースブルフとも、まったく隔絶していた。彼の立場は新即物主義という強硬なマルクス主義的構成主義に近いものだった。それは1927年にハンス・ヴィットヴァーと共同で設計した国際連盟の競技案を見れば分かる（図13）。この計画案の形態上の構成はバウハウスの校舎のように非対称的だが、よく

037

図12 ヴァルター・グロピウス　バウハウス校舎　デッサウ　ドイツ　1925年

図13 ハンネス・マイヤー、ハンス・ヴィットヴァー　国際連盟応募案　1927年

第1部　アヴァンギャルドと継続　1887-1986

見るとジョゼフ・パクストンが設計した1851年の鉄骨ガラス張りの水晶宮のような拡張可能な組立で、独特な尺度が採用されている。マイヤーによればガラスやアスベストを全面に被覆することになっていたが、彼の主張はロシア構成主義の様式で中央の塔を徹底的に透明にすることであった。すなわち屋上には精巧なラジオのアンテナや照明灯つきの広告がとりつけられた。マイヤーがバウハウスの学長に就任したため教授団の何人かは撤退を余儀なくされた。とりわけラズロ・モホリ・ナギーやマルセル・ブロイヤーはグロピウスに同行して合衆国へと移民した。そこで彼等のバウハウスでの共通の経験を生かして米国ボザール様式やアール・デコ運動といった残存する伝統主義を一掃することに成功するのである。20年代後期にはドイツの反動的風潮は増大し、1930年にはマイヤー自身がバウハウスから退職しなければならなくなった。同時に彼もまた移住した。最初はソ連へ、その後は1932年にはメキシコへ、やがて1941年スイスで再起を図った。

ミース・ファン・デル・ローエはマイヤーの後を継いでバウハウスの学長となった。しかしこの時点で彼はすでに国内的には著名であった。まず1927年にシュトゥットガルトで開催されたドイツ工作同盟の展示会で総指揮に当たっていた。さらに彼のその後の生涯についてまわることになった二つの名作を建てていた。1929年のバルセロナ万国博覧会で建設したドイツ館と1930年ブルノに実現したチューゲントハット邸である（図14）。この2件の作品は、マイヤーが1928年にバウハウスで講演し、主張した還元的機能主義を乗り越えて、全面総ガラス張りを取りいれることで空間構成を非物質化した。チューゲントハット邸の場合には総ガラス張りが地下へと機械的に沈み込み、その結果、居住空

図14 ルートヴィッヒ・ミース・ファン・デル・ローエ設計 チューゲントハット邸 ブルノ チェコ・スロヴァキア 1930年

図15 ルートヴィッヒ・ミース・ファン・デル・ローエ設計 チューゲントハット邸 ブルノ チェコ・スロヴァキア 1930年 平面図、断面図、詳細図

第1部　アヴァンギャルドと継続　1887-1986

間は中に浮いた展望台に変貌する（図15）。これこそミースがいう高貴なる「ほとんど何もない（beinahe nichts）」だ。ここで彼は20世紀の技術・科学的合理主義を乗り越えようとしたのだ。1930年、彼はバウハウスでの講演で次のように述べている。

機械化や標準化に不当な意義を与えるな。
経済の変動、社会状況を事実として受け入れろ。
すべてのものが行き場のない、宿命を背負っている。
決定的なものは一つ、いかなる情況のなかでも自説を通すこと。★11

近代化の挑戦に対して倫理的あるいは精神的に接近しようと心掛けるのはミースにとって政治的な意味で困難なことであったろう。とりわけナチ政権からの妥協を迫られ、それを拒否したとき、彼は1933年7月、ベルリンのバウハウスを閉鎖した。このように彼の保守的な気質にもかかわらず、ミースは最後まで自由な立場を保った。そのため1937年、彼は合衆国への渡航が許され、シカゴのイリノイ工科大学の建築学科に就任することになった。20年代の名作に見られた高潔で、非物質化した特徴は脱ぎ捨てられたが、ミースは今やはるかに実用的な鋼構造の美学を取り入れたのだ。それはIIT（イリノイ工科大学）の構内に彼が最初に設計した建物を見れば了解される。1942年の「鉱物、金属研究所」と同年の「図書館と管理棟」の計画案である（図16、17）。ミースの作品に特徴的だった直方体、鋼

図16 ルードヴィッヒ・ミース・ファン・デル・ローエ設計　IIT図書館と管理棟　シカゴ　アメリカ合衆国　1942年

図17 ルードヴィッヒ・ミース・ファン・デル・ローエ設計　IIT図書館と管理棟　シカゴ　アメリカ合衆国　1942年　詳細図

第1部　アヴァンギャルドと継続　1887-1986

図18　スキッドモア・オーウィングス・アンド・メリル設計　ガンナー・メイツ学校　米国訓練養成所　グレイト・レイク　イリノイ州　アメリカ合衆国　1954年

材による骨組構造、大架構のガラス張り、そして煉瓦材補塡などは類型学上のモデルとして捉えられ、利用されるものとなった。その典型は1950年前半期のスキッドモア・オーウィングス・アンド・メリルのミース風作品である。とりわけ同事務所のハインツ食用酢工場、ガンナー・メイツ学校は好例で、学校はイリノイ州のUSグレイト・レイク海軍訓練所の構内に建設された（図18）。いずれにしても両者は1970年代の欧州におけるハイテク建築の到来を告げるものだった。

ミースの類型学や方法論が果たした役割が世紀の転換期にフランスのエコール・デ・ボザールが果たした役割と類似しているという議論には問題がある。それは容易に入手できる方法論を用意するものだからであり、現代の実務の進化においてはある程度の変化も許されるからである。ここで書き留めておく必要があるのは、グロピウスもブロイヤーもともにミース程には米国の建築生産

に影響を与えていないということだ。それは主として戦前の機能主義路線がニューイングランドの風物や景観に適用されるのは専ら住居という分野に限られていたからだ。そういう例を1939年にマサチューセッツ州リンカンに完成したグロピウスの自邸に見ることができる。住宅は白塗りの羽目板張りで、現場の石材が使われていた。

1.7 合理主義、純粋主義、そしてブルータリズム：フランス 1923-1965

新造形主義の抽象的で遠心的特徴は、欧州全般に広く影響を与えたにも関わらず、リートフェルトにとっても、さらにはファン・ドゥースブルフにとっても、更なる展開には難点があるようだった。そのため20年代の中期までには「新造形」という概念それ自体が廃れてしまった。1901年以来のフランク・ロイド・ライトによる草原住宅（プレーリー・ハウス）は同じように遠心的な様式を持ち、絶えず草原住宅それ自体を連続して設計し、刺激し、進化を続けてきたが、それと同じように、自由独立の住宅の計画に唯一応用できたのは空間的で、構成的な形式そのものだった。

ファン・ドゥースブルフもファン・エーステレンもリシツキーの制作したシュプレマティズム―要素主義の彫刻に影響されており、リシツキーがそれを1923年の大ベルリン美術展覧会用に制作された立方体の「プルーンの部屋」にも応用したように、いよいよ同様な彫刻を制作することによって直交線空間の変革に携わるようになった。それが実現したのがカフェ「ローベット」の内部である。建物は1

044

第1部　アヴァンギャルドと継続　1887-1986

図19　テオ・ファン・ドゥースブルフ設計　カフェ　ローベット　ストラスブール　1929年　断面図

図20　テオ・ファン・ドゥースブルフ設計　自邸　ムードン　パリ近郊　フランス　1929年

1929年ストラスブールに2人の設計で建てられた（図19）。それと全く同じ年にファン・ドゥースブルフはパリ近郊のムードンに住居兼仕事場を設計した（図20）。それは5年前に宣言した「造形建築の16の要点」をまるで無効にするような作品だった。実際、ムードンの住宅は全面が正方形の立方体で、構造はコンクリートの骨組構造で有釉煉瓦と工業用ガラスによって仕上げられ、1924年のリートフェルトの「シュレーダー・シュラーダー邸」よりもル・コルビュジエが1926年に設計した「クック邸」（図21）に近いものだった。このように20年代も終わるころには欧州の芸術志向型建築のアヴァンギャル

図21 ル・コルビュジエ設計　クック邸　ボワ・ド・ブーローニュ　パリ近郊　フランス　1926年

ドはどうやら闇雲の自信を失いかけていた。それ以降、欧州の近代建築はさらに慎重で、用心深いものとなっていった。やがてその結果は30年代、フランスとイタリアで展開されることになる。

アヴァンギャルド思想と伝統思想という対立はフランスでは二つの世界大戦の狭間で独特の特徴を持つようになった。それには次のような事情から推察される。1925年オーギュスト・ペレは雑誌『ラルシテクチュール・ヴィヴァント』の編集委員から脱退した。この雑誌はほぼ2年前ペレによって創刊されたものだった。彼の退陣を引き起こした物議とはジャン・バドヴィッチがオランダの新造形主義に1925年の秋季／冬季号の全頁を費やそうと編集方針を決めたことである。ペレにしてみれば、この方針は全く相容れないものだった。それはあまりにも抽象芸術へ依存しすぎているし、一方、依然進化を続ける建築の伝統に対して一顧だにしていなかっ

第1部 アヴァンギャルドと継続 1887-1986

たのである。こうした危機に臨んでみると、二律背反という現象はアヴァンギャルド思想と伝統思想との狭間ではなく、むしろ具象芸術から派生した抽象的美学と鉄筋コンクリートに基礎を置く現代的技術の表現との狭間に置かれているのだった。そして鉄筋コンクリートといえばペレが唯一信頼の置ける技術として認めていたし、それによってフランスの新古典主義の伝統を解釈しようとしていたのである。抽象芸術と建築技術という分裂と似てはいるがそれとは少々異なった弁証法を、1923年にル・コルビュジエの著書『建築をめざして』で定式化された論法がつくりあげていた。別な言い方をすれば、技術者の美学と建築の美学という弁証法であり、それがこの著書全体に行き渡っている。ここで近代技術が新鮮なそして一段と生気にあふれた建築の基礎を作りだすものと見なされるならば、ル・コルビュジエは実用的利便性とは正反対の建築技術的形態に潜む精神的可能性を見ていたのである。

石材を、木材を、セメントを工事にうつし、家屋や宮殿をつくる。これは建設である。知性の働きだ。

しかし、突如、私の心をとらえ、私によいことをしてくれ、私は幸福となり、これは美しいと言ったとしたらこれは建築である。芸術はここにある。

私の家は便利だ、ありがとう。この感謝は鉄道の技師に、電話会社にいうありがとうと同じだ。

だが、空に向かって伸びる壁が私を感動させるような秩序になっていたとする。私はそこにやさ

しく、荒々しく、可愛いまたはある意図を察する。そこの石がこれを語る。私をそこに釘づけにし、私の目はそれを眺める。私の目が眺めるのはそこに述べているある考えである。言葉も音もなしに語る考え、ただ相互にある関係にある角柱の組合せとして明らかにされるものだ。これらの角柱を光は細やかにはっきりさせる。そこにある関係は、実用とか描写とかと結びつかないことだ。それは精神の数学の創造物である。建築の言葉である。生命のない材料と、多少なりとも実利的な計画に沿っていながら、それを越えて、私を感動させるような関係を生み出したのだ。これが建築である。★12

それはまさしく純粋主義のいう弁証法なのだ。そのお陰で彼はデ・ステイルの抽象的美学に潜在している総合芸術などという「世紀末」的理念からも距離をとることもできたし、さらに構成主義的な唯物主義的立場だとしたところからも影響を受けなかったのである。1928年に出版された著書『住宅と宮殿』のなかでル・コルビュジエは構成主義をこんな風に述べていた。「このあいまいな言葉はどのように終わるのか？　あいまいだというのは、それがあまりにも沢山のものを詰め込みすぎているからだ。それが認めるのは美学だけではない、生産という範疇もそうだ」。逆に、スイスの建築家ハンネス・マイヤーとハンス・ヴィットヴァーは国際連盟競技設計の提出案を科学的建築構造による製造品以外の何物でもないと見ていた。つまり彼等2人はそれを「建築というよりも建物」と考えていたのであった。1927年マイヤーは次のように書いている。

第1部　アヴァンギャルドと継続　1887-1986

私達の国際連盟案は何物も象徴していない。(中略)その大きさは計画の規模と条件によって自動的に決定される。(中略)この建物は造園技術に依存することはあっても公園配置に人工的に依存することは決してない。人間の慎重に考えられた仕事として、それは自然にたいする正当な対立物として建っている。この建物は美しくもないし、醜くもない。それは構造的な挿入物として評価されるに違いない。★13

ほぼ同時期に建築雑誌『ラルシテクチュール・ヴィヴァント』の秋季／冬季号のなかで、ル・コルビュジエは論文「新しい建築の五つの要点」を発表した。そこでは、円筒状の鉄筋コンクリート造の独立柱に古典主義が潜在していることを間接的に認めながら、同時に水平な横長窓には住宅にとって典型的な機械的要素が組み込まれていることを宣言しているのである。ここで重要なのは、ル・コルビュジエが鋼鉄製骨組の横長水平窓に固執したのは彼の師オーギュスト・ペレとの闘争に持ち込もうとしたのかもしれないということだ。ペレは伝統的な両開き窓を、人間にとって最も遠近感を与える骨組として提唱し続けていたからである。2人の間に繰り広げられたかもしれない活発な議論とはつまり機械的な「横長窓（フネートル・アン・ロングール）」との相対的長所と伝統的な「扉兼用の両開き窓（ポルト・フネートル）」との違いについてのものである。ペレにとっては、この最後の砦はブルジョワ時代の室内の上品さを人間らしい尺度についてのものであって、しかも室内空間の韻律を保ちながら、さらに室内の光の量に濃淡をつけ

図22 オーギュスト・ペレ設計　土木事業博物館　パリ　フランス　1936-54年

図23 ル・コルビュジエ　新しい建築の五つの要素

第 1 部　アヴァンギャルドと継続　1887-1986

ながら、建築を保証するものだった。

詳細部の段階での両者の相違はきわめて明瞭だった。ペレは鉄筋コンクリートの骨組を表現豊かに具体化することによってフランス独特の古典・中世（グレコ・ゴシック）の伝統を追求しようとしたし、一方、ル・コルビュジエは独立柱の連鎖によって単独の構造体系を明示しようと試みた。ペレが設計したパリの「土木事業博物館」（1936-1954）（図22）は最高の傑作と見なされているが、列柱式による記念碑的作品である。だが、それとは反対に、ル・コルビュジエは自由な平面そして立面を提案した。いわゆるこうした二つの要素を横長窓、ピロティ、屋上庭園と相和して、さきに述べた「新しい（純粋主義）建築の五つの要素」を構成した（図23）。見渡してみると、20世紀の前半期のアヴァンギャルド思想に関するかぎり、ル・コルビュジエはイデオロギー的にはオーギュスト・ペレとハンネス・マイヤーの中間地点のあたりに自らの位置を占めている。ペレは政治的には右翼に位置し、マイヤーは極めて左翼に肩入れしていた。

だがこうしたことも次の10年間にはなにがしかの偏りを受けることになる。1929年、ル・コルビュジエはサヴォワ邸（図24、25）の完成後、ほどなくして純粋主義を放棄する。その後の彼の「風土的」概念についての解釈の仕方の違いは、まず1930年の南米チリに計画した「エラスリス邸」の石造、片流れ屋根に最初に現れたが、30年代を通じて見られるようになる。それが二つの作品に見事に表れることになる。いずれもパリに建設されたものだが、1935年のいわゆる「週末住宅」とよばれるもの（図26）とそして1937年のパリ万国博覧会に建設された「新時代館（パヴィヨン・デ・タ

図24 ル・コルビュジエ設計　サヴォワ邸　ポワッシー　フランス　1929年　アクソノメトリック

図25 ル・コルビュジエ設計　サヴォワ邸　ポワッシー　フランス　1929年　内部

第1部　アヴァンギャルドと継続　1887-1986

図26　ル・コルビュジエ設計　週末住宅　サン・クルー　パリ近郊　フランス　1935年

ン・ヌーヴォー」）（図27）である。こうした自然の素材や原始技法へと関心が推移したのは、明らかに見掛け倒しの表面にこだわる形態学そのものが変化していった結果であった。なかんずくそれは純粋主義に隠れて潜んでいる古典主義そのものの放棄を意味した。彼が好んだのは建築技術的要素を唯一の表現力としている建築だった。とりわけ天幕あるいは天幕だろうが、問題ではなかった。半円形のボールトだろうが、片流れの屋根だろうが、ある片流れの屋根は1940年のル・コルビュジエによる「ミュロンダン計画」の基本的形態だった。「エラスリス邸」の片流れの屋根は1940年のル・コルビュジエによる「ミュロンダン計画」の萱葺屋根に通ずるものだし、「週末住宅」の鉄筋コンクリートの貝殻型ボールトは1942年の北アフリカ、シェルシェルに計画した農村計画のカタルーニャ・ボールトそのものに繋がっていた。実際、ル・コルビュジエは第二次世界大戦後「メガロン」様式に執着し、古典主義よりもむしろ地中海地方の「風土的なもの」を参考にしていた。それがはっきり読み取れるのは1942年

図27 ル・コルビュジエ設計　新時代館
パリ　フランス　1937年

図28 ル・コルビュジエ設計　ジャウル邸　パリ　フランス　1955年

第 1 部　アヴァンギャルドと継続　1887-1986

のシェルシェル計画から1949年のカップ・マルタンに建設した階段状集合住宅に至る作品群であった。こうしたボールトによる建築技術志向はアーメダバッドの「サラバイ邸」やパリの「ジャウル邸」（図28）に顕著に現れた。両者ともに1955年の作品である。こうした典型例を模範にしてル・コルビュジエ風の、低層、高密度の集合住宅が1960年にアトリエ5の設計でスイス、ベルン郊外に建設された。これが「ハーレン・ジードルング」である（図29、30）。

英国の建築家ジェームズ・スターリングは50年代の半ばに、「ジャウル邸」は近代建築の神話が育ってきた感受性にたいする侮辱だと決め付けた。彼によれば、近代建築は明快な構造方式のなかで平滑で、機械生産による平面によって自らを表現しなくてはならないというのである。「ジャウル邸」は細い縦長の窓、カタルーニャ・ボールト、露出した煉瓦造の壁、木製型枠からの打放しのコンクリート等々が見られ、1920年代の平滑な純粋主義的想像力からは全くかけ離れた強固で、荒い肌触りの現実感を見せていた。それは一種の実用主義であって、「郊外地の矛盾と混乱」を抱き込もうとしていた。こうした「ジャウル邸」に見られる文体は、煉瓦構法の柔軟なモルタルとか人間性に訴える木製骨組の窓とか暗い雰囲気を誘うものであり、1952年にマルセイユに完成したル・コルビュジエの「ユニテ・ダビタシオン」の実存的で英雄的な楽天主義からは微妙に逸脱していた（図31、32）。集団的住居といういわばソ連式主題に立ち返ってみるならば、この18階建ての集合住宅はその計画上、ル・コルビュジエの最後の「アヴァンギャルド思想」の見栄であった。確かに「ジャウル邸」のように表現的には「ブルータリズム」的であり、とりわけそのコンクリートによる箱型構造は荒い木製型枠によって鋳込まれてい

図29 アトリエ5 設計　ハーレン・ジードルング　ベルン　スイス　1960年
平面図、断面図

図30 アトリエ5 設計　ハーレン・ジードルング　ベルン　スイス　1960年

第1部 アヴァンギャルドと継続 1887-1986

図31 ル・コルビュジエ設計 ユニテ・ダビタシオン マルセイユ フランス 1952年 透視図

図32 ル・コルビュジエ設計 ユニテ・ダビタシオン マルセイユ フランス 1952年

たが。それと丁度同じ頃、ほとんど痕跡的なほどの古典的感性がほぼ黄金比の系列のなかにル・コルビュジエの比例方式として残っていた。すなわち「ル・モデュロール」である。最初、それが発想されたのは1947年で、その系列はル・コルビュジエの作業方式の重要な一部となったはずである。やがて決定的な役割を果たすようになり、最後の10年を飾るに相応しい現場打ちコンクリートの優れた作品に結晶した。1954年のアーメダバッドの「工場主の邸宅」、1955年のロンシャンの礼拝堂（図33）、1960年のラ・トゥーレットの僧院（図34）、そして最後になったが忘れてならないのはインド、パンジャブのチャンディガールの一連の建物群であり（図35）、とくに議事堂、書記庫、高等裁判所である。これらの建物は、1965年、彼が亡くなるまで完成しなかった。

図33 ル・コルビュジエ設計 礼拝堂 ロンシャン ベルフォール近郊 フランス 1955年 アクソノメトリック

図34 ル・コルビュジエ設計 ラ・トゥーレット僧院 リヨン近郊 フランス 1957-60年 平面図

第1部 アヴァンギャルドと継続　1887-1986

図35　ル・コルビュジエ設計　政庁舎　チャンディガール　インド　1951-65年

1・8　記念性と合理主義　1923-1980

1923年から43年にかけてイタリアでは1914年の前期に栄えた未来派アヴァンギャルドに対する反動が生まれた。こと建築に関して言えば、その反動は合理的に処理された近代主義と近代化された記念性である。一方において若いコモ生まれの青年達の急進派がいわゆる「グルッポ7」を1926年に結成していた。彼等は古典主義の合理的な幾何学と機械時代に相応しい構造的論理の総合を探っていた。他方ではマルチェロ・ピアンチェンティーニによる官僚的な「リクトル様式」の建物は柱廊、玄関、石柱などを連ね、一定の間隔で矩形の窓が並んでいた。前者は必然的に梁と柱の骨組の構造を基本とし、後者は基本的には壁構造で、ときおり紋切型の平面処理が施されて華やかであった。1923年ミラノ

059

にジョヴァンニ・ムツィオの設計で新マニエリズム風の「カ・ブルッタ（醜い家）」が実現したが、その良い例だ。いずれにしても両者は戦後の「ノヴェチェント（1900年代）」として知られる形而上学的芸術運動に影響されていた。この未来派に対する抵抗運動はジョルジョ・デ・キリコの絵画作品に想を得て、1914年から18年までの第一次世界大戦後イタリア全土にたちまち広まったのである。その運動は建築に紋切型の新古典主義的味わいをつけるものであり、ムツィオは都市形態という名目でそれを擁護することになる。それを擁護するため彼は1930年、雑誌『デダロ』に次のように書いた。

異分子からなる不調和な建物の寄せ集めは、新しい様式の時代を生み出し得ない。関心は単体よりも建物の複合に集中されなければならない。それ故、都市の建築技術、即ちこれまでこの国でなおざりにされていた技術を研究するのは当然なことである。最良の最もオリジナルな過去の例は、確かに、古典からのもので、特に、19世紀初期のミラノのそれである。（中略）総称的に《都市計画家》とよばれるこれらの建築家にとって、方法の基本的な卓抜さを確信して、これらの有名な例へと再び向き直ることが必要である。都市計画にとってそうであるように建築にとって、クラシシズムへの復帰が必要であるように思われ、同じようなことが造形芸術、文学において生じている。これは、クラシック期の建築の基本的な図式と普遍的で必要な要素は常に応用可能であるという深い確信から生じたもので、その証拠はローマから今日に到る常に変化し続けた様式表現の中でそれが生きながらえたことに見られる。

060

第1部　アヴァンギャルドと継続　1887-1986

これは、ヨーロッパ中が異変にあり、極端に新しさに熱心である間は、風変りな例外、地方的な難聴の結果と間違ってとられるかも知れないが、実際はそれはオリジナルなものであり、深い根をもつ運動であった。《過激論者達の傾向は結論を得ないということがわかった。何故なら》すべての過去との絆が切られて以来（中略）あらゆるやり方の奇抜さと異国趣味に対して門戸が開かれたからである。イタリアにおいては、サイクルはより速く回り、実際、戦後、これらの建築家達が過去を見直すことによってこの新しい古典精神を生み出し得たのはここにおいてであった。われわれは恐らく、ためらいがちだが、広く広がった前兆によって、ヨーロッパ中にその誕生が告げられている運動を予期しているのではないだろうか。★14

この自己弁解的な言訳には三重の意味がある。まずそれは「ノヴェチェント」の建築と新進気鋭の「グルッポ7」の合理主義派の思想とを鋭く断ち切る役割を果たしたものの、さらに両者が引き受けるアヴァンギャルド思想の難問を正しく特徴づけているのである。同時にそれは保守派陣営では記念性を歴史化するためにさまざまな用意をしなければならないことを暗黙裡に認めている。実はこの実例が30年代初期、英国の建築家エドウィン・ラッチェンスのニュー・デリーの「総監邸」（1923-31）（図36）であり、ヨハン・シーレンのヘルシンキの「フィンランド国会議事堂」（1926-31）（図37）であり、さらにボリス・イオファンのモスクワに建つ「ソヴィエト宮」競技設計の入選案などに見られるというわけである。この最後の実例について付言すれば、これは構成主義プラス古典主義の合成物で、193

図36 エドウィン・ラッチェンス設計　総督邸　ニューデリー　インド　1923-31年

図37 ヨハン・シーレン設計　国会議事堂　ヘルシンキ　フィンランド　1926-31年　平面図

第1部　アヴァンギャルドと継続　1887-1986

図38　ボリス・イオファン　ソヴィエト宮応募案　モスクワ　ソ連　1931-39年　断面図

図39　ボリス・イオファン　ソヴィエト宮応募案　モスクワ　ソ連　1931-39年（応募案とモスクワの高層建築の比較）

2年以降、社会主義リアリズムの指令を受けて、年毎にますます記念碑的修辞に走り、1934年にはレーニンの巨大な銅像を頭に頂く似非古典主義のバベルの塔になった（図38、39）。

ところで「グルッポ7」の七人の会員が心に描いた理知的な記念性よりもさらに優れたものはほかにありえなかったのである。七人とはセバスティアノ・ラルコ、グイド・フレッテ、カルロ・エンリコ・ラヴァ、アダルベルト・リベラ、ルイジ・フィジーニ、ジーノ・ポリーニ、そして御存知、ジュゼッペ・テラーニである。彼等の言う微妙で、反未来派な、とは言うものの進歩的な立場は1926年の雑誌『ラセーニャ・イタリアーナ』に宣言文となって発表された。

われわれよりも先に巣立ったアヴァンギャルドが残した遺産とはきわめて人為的な刺激だった。空虚で、破壊的な情熱だった。そこではよいもわるいもなかった。だが今日の若者達は生来の要求を持ち、明晰さや賢さへの欲望を持っている。われわれは自らに自信を持たねばならない。（中略）われわれは伝統と断絶する必要はない。（中略）新しい建築は、言うならば真実の建築は論理に厳密に執着するところから、合理性に密着するところから生まれねばならない。★15

1932年、テラーニはイタリア合理主義運動の最高の代表作である「カサ・デル・ファッショ」をコモに実現させた。平面図は正確な正方形とその半切の中に収まり、立面と幅員は33メートル、したがって「カサ・デル・ファッショ」の体積は正確に幾何学によって規制された（図40）。この空間のなか

064

第1部 アヴァンギャルドと継続 1887-1986

にまずその家を柱－梁構造の論理で展開し、さらに、4面の正面図には合理的記号体系を当て嵌めている。各正面図について言うと（南－東面図は階段を強調している）、窓割と外観の構成には内部の吹き抜け空間が現れるように仕掛けられている。この建物の初期の段階では、テラーニの他の作品のように、中庭空間を中心に平面計画が予定されていた。しかし段階を経るうちに中央の2階分吹き抜けの集会室となった。ガラスとコンクリート造の屋根から光が降り注ぎ、集会室の周囲は4面とも画廊や事務室や会議室で囲まれていた。1929年のミース・ファン・デル・ローエの「バルセロナ館」のように、

図40 ジュゼッペ・テラーニ設計 「カサ・デル・ファッショ」 コモ イタリア 1932年 立面図、平面図、略図

この建物の全構造から受ける記念碑的雰囲気は、ある部分、浅い台座の上に立つ立面のためではないか。この構造体の政治的目的は一連のガラスの扉によって一段と強調された。扉が開くと聖堂の背後の広場が一続きになる。これらの扉は自動的に電気仕掛で操作され、広場と吹き抜け空間とが一体となるのに役立っている。その結果、幹部の一団がどっとばかり列なして街路に繰り出す。そればかりではない、カトリック教会とファシスト国家がムッソリーニの仲立ちによって和解するのを象徴しているのだ。これと見合う政治的暗号は大会議場の仕上げのなかに歴然としている。そこにはマリオ・ラディーチェの浮き彫りやファシズム運動で命を落とした犠牲者を祭る祭壇が施されているのだ。だがそういう象徴的特徴はともかくとして、この作品にはイデオロギー上の目的を超越したところがあり、空間を抽象としてとらえる効果がある。おそらくそのために、建物はまるで無限の空間のなかに位置したように扱われ、とりわけ上下、左右といった特定の位置付けは存在しない。このようにして吹き抜け空間と正面入口を隔てる壁は板ガラスの中に収められ、まるで無限に続く柱・梁による構造のような幻想が生み出される。そこから磨き上げられた石の天井に得体の知れない像が広がっている。同時に建物が歴史的に見て都市の中心にあることを暗に示し、さらにボッティチーノ産大理石の擁壁とかガラスレンズの多用などによって、作品をいよいよ記念的でそのうえ機械主義的なものとするのに役立っている。

ここで重要な注意すべき事がある。彼等、七人組はあきらかにル・コルビュジエから鼓舞されていたが、彼の言う「新しい建築の五つの要点」（1926年）はイタリア合理主義者達の拒否するものであった。しかしそれは他の場合にも影響を及ぼした。イタリア合理主義者達はペレの合理主義的作品はとも

066

第1部 アヴァンギャルドと継続 1887-1986

図41 ジュゼッペ・テラーニ設計 サンテリア幼稚園 コモ イタリア 1936年 アクソノメトリック

かくとして、彼の古典主義的図像性には否定的で、柱・梁構造の骨組の権威には従順だった。ともかく七人組は時とすると新パラディアニズムの気風を採用してみようと試みた。1936年のコモに建設されたテラーニの「サンテリア幼稚園」（図41）の一段と力動的で機能主義的な配置を見れば納得がゆく。

イタリア合理主義は、ほぼ四半世紀の休眠時間のあと、60年代初期に再浮上した。イタリアはポスト機能主義の中心地になった。こうして世に出たのがアルド・ロッシの著書『都市の建築』（1967年）とジョルジョ・グラッシの著書『建築の論理構造』（1967年）である。両者ともきわめて論争的内容を具えていた。これらの著作は、地中海一帯に広がる古典主義的様式論の遺産であり、それをポストモダンの都市の不安定な構造のなかに記念碑的連続性を保証するものとして強調している。

ロッシもグラッシも、エミール・カウフマンが1

９３３年に出版した著書『ルドゥーからル・コルビュジエまで』のなかで述べた建築自律論や、保守的社会主義思索家ジェルジ・ルカーチが1963年にドイツで初版を出版した反アヴァンギャルド的『小説論』などからの影響を受け、欧州建築の伝統から切り離せない一連の知識を基調にした合理的様式のレパートリーへの回帰を摸索していた。グラッシの出発点は古典主義的であり風土的でもある形態の抽象的な「差異のある反復」レペティジォン・ディフェランであると考えられている。このためカタルーニャ（スペイン）の批評家イグナーシ・デ・ソラ・モラレスが指摘したように「グラッシの問題解決型作品には概念が存在しない。最初から革新か発明であるような」。オーギュスト・ペレのように、グラッシは反アヴァンギャルド的姿勢を取っている。彼は1980年に書かれた論文「アヴァンギャルドと継続」のなかで次のように明解に述べている。

近代運動の建築上の先陣達に関して言えば、彼等は一様に具象芸術の航跡を跡付けしてきたのである。（中略）キュビズム、シュプレマティズム、新造形主義等々何れも具象芸術の領域のなかで誕生し、展開してきた探求の結果を形態にしたものである。そしてわずかに次の手として建築にたどり着いたわけである。実際、あの「英雄」時代といわれた時代の建築家を見るのは辛い。彼等のなかで最良の人達と言えば自らをなにがしかの「主義」に当て嵌めながら、さらに新しい主義がもたらす魅力を不明瞭な方法で実験し、自らを測定し、やっと自らの不明さを悟ることになるのだ。こういう実例が「デ・ステイル」に出会ったときのアウト（J・J・P・アウト）だった。ミースに

068

第1部　アヴァンギャルドと継続　1887-1986

図42　ジョルジョ・グラッシとA・モネストゥリオーリ設計　学生寮　キエーティ　イタリア　1976-86年　透視図と敷地配置図

グラッシはこの論文を書いた時、ミース・ファン・デル・ローエの生涯を思い描いていたに相違ない。とりわけミースがドイツ新古典主義の伝統の発展に寄与したのは紛れもないことで、カール・フリードリッヒ・シンケルやフリードリッヒ・ヴァインブレンナーの建築や、20世紀になると同様にハインリッヒ・テッセナウやルートヴィッヒ・ヒルベルザイマーの真摯な作品に実例を見ることができよう。これと同様な文化的統合作用が1986年にグラッシがキエーティに完成した「学生寮」にもとりわけ

ついても同様だ。何人か免疫のある人がいることはいる。ロース、テッセナウ、ヒルベルザイマーがそうだ。私はこの点を強調したい。なぜなら今の私がそうであるから。あらゆる混乱のなかにあって、アヴァンギャルドという強烈な風がふたたび吹き付けている。★16

明らかにされるだろう。この建物には10年という月日が掛かった（図42）。グラッシはこうした建築的表現の範囲を南欧などのごく月並みな建物の持つ文化にも見出されるとして、規範的伝統という名前で表現している。たとえばエーグ・モルトの反復的な都市構造とかトスカナ地方の伝統的な農村集落などを好例としている。1935年、ル・コルビュジエは南仏マテに石造壁、木造屋根の小屋を建てたし、さらに1938年、ピエトロ・リンジェリはコマチーナ島に週末住宅を建てたが、そうしたものがグラッシの作品にはかなり影響しているのである。こうした実例から分かるとおり、いかに30年代のイタリアの合理主義者達や60年代の新合理主義者達が伝来の古典主義的伝統や前産業的社会の風土的形態に共通の基盤を見出そうとしていたかがわかる。

第2部
有機主義的思想の変遷
1910-1998

（学術上ないしは様式上の場合は別だが）有機的建築は人間や人間の生活についての関心を示すものである。そうした関心と、間接的、直接的の相違は別として、身体に与えられた感動を再現する行為とはまったく別物である。たとえ有機的建築に動きを知覚することができたとしても、あるいは力動性に対する適性があったとしても、アール・ヌーヴォー風に着彩された壁が動きの記憶を引き起こす神経組織網の方式（pattern）によって建築に影響を与えることはまずない。あるいはそれを認識する直前まで眼の玉を動かさなければならない構図（composition）からも建築は影響を受けるとは考えられない。（中略）その理由は空間の配列は基本的にはそこにいる人間の実際の動きに対応しているからである。有機的建築は理論としては功利的とはいえない。それどころか言葉の真の意味で機能的である。私達、人間はたとえば住宅をまるで絵画のように見てしまう習慣を今でも所有している。したがって最高の批評家と言われる人達もせいぜい平面図や断面図や立面図を分析するのが精一杯で、その結果、建物の全体の構造や空間の概念には及びもつかない。有機的建築家と言われる人はもっぱら構造に意識を集中する。彼は構造を技術的観点から眺めるばかりか、それを使用する人々の行動や感情を統合する複合体として眺めている。

　建築は有機的である。つまり部屋や住宅や都市の空間の配列が人間の幸福を物質的にも、心理的にも、精神的にも計画されているならば、当然のこととして建築は有機的になる。つまり有機的とは社会的理念に基づいているのであって、たんに具象的理念に依存しているのではない。私達が人間的であるよりも人間そのものになることによって建築は有機的になるのである。

<div style="text-align: right;">——ブルーノ・ゼヴィ著『有機的建築をめざして』★[17]</div>

第2部　有機主義的思想の変遷　1910-1998

有機主義はさまざまな衣装をつけて現れるが、たえず近代建築の重要な主題であった。その批判としての特徴をいち早く再評価したのはイタリアの批評家ブルーノ・ゼヴィであった。それは第二次世界大戦の勃発直前のことであった。19世紀の後半期には、歴史よりも自然そのものがデザイナーや美術批評家達の関心の的だった。それをさまざまな分野において明晰にしたのはジョン・ラスキンの、1853年の著書『ヴェネツィアの石』に見られるようなアルプス趣味（alpine）のロマン主義であった。あるいはモン・ブラン山系の構造を詳述したウージェーヌ・ヴィオレ=ル=デュクがいたし、1856年に出版された『装飾の文法』の著者オーウェン・ジョーンズがいた。ジョーンズは植物学が解明する形態から新しい装飾体系を生み出そうと努力した。たとえば栗の葉はジョーンズの広範な図解装飾事典の図版のなかで自然が与えた典型例として挿入されている。この著書には造物主の自然が重層的に民俗学＋人類学的視野に亘って結び合っていた。ところでジョーンズの装飾の約三分の二は欧州中心主義的ではない路線から選ばれた。エジプト、ギリシャ、アフリカ、インド、中国、日本、そしてイスラム世界など

が出典国である。ジョーンズの東洋趣味の解説は間違いなくアメリカの建築家ルイス・サリヴァンが死の直前の1924年に出版した著書『人智哲学による建築装飾体系』と関連している。ジョーンズの基本原理が幾何学から派生したものであることはともかく、サリヴァンはとりわけ1836年に出版されたエイサ・グレイの著書『植物学原理』から装飾原理を抽出し、それを高く評価した。これはオランダの建築家ヘンドリック・ペトルス・ベルラーヘが1903年にアムステルダム株式取引所を設計した時、装飾の原典を1899年に出版されたエルンスト・ヘッケルの著書『自然の芸術造形』に依拠していたのとよく似ている。ここでアール・ヌーヴォー全般にわたる「存在価値」について簡単に触れておきたい。伝統主義が折衷主義へと退化してゆく過程において、自然への復帰という選択もある筈である。それは新たな生命力と重要性を見出すためのすべての装飾形態の究極の起源を無花果の「胚珠」のなかに求めた。こうしてサリヴァンは自らの主題としたすべての装飾形態の究極の起源を宇宙論的起源を出現させることだった。このように有機体の形態学で扱われる変形がいかに重要であるかは1917年に出版されたダーシー・トムソンの著書『成長と形』のなかで分析されている。この著書は20世紀前半期において建築文化に多大な影響を与えていたのである。とりわけデンマークの建築家ヨーン・ウツソンの経歴にとっては欠くことのできないもので、彼が言う「付加的建築（additive architecture）」の概念はまさしく細胞組織に基づいていたのである。たとえば1976年にコペンハーゲンに実現したバウスヴェア教会の側廊はプレハブ・コンクリート製だが階段状に迫り上がった形態をしている。これらはまさしくその実例である（図43）。

ここで今世紀の軌跡を振り返ってみよう。有機的建築文化の発展には間違いなく三つの潮流が認めら

074

第2部 有機主義的思想の変遷 1910-1998

図43 ヨーン・ウツソン設計 バウスヴェア教会 コペンハーゲン近郊 デンマーク 1972年 平面図、断面図

れよう。まず、第一にフランク・ロイド・ライトという変幻自在の建築家がいる。彼は「有機主義」を徹底的に表現するためありとあらゆる作品を作り上げるのに飽きることはない。次は自由な水晶形態への憧れである。これはドイツの無政府主義の詩人パウル・シェーアバルトの幻想的文章が大きな影響を与えた。彼の1914年の散文詩『ガラス建築(Glasarchitektur)』はドイツ表現主義の建築にとって最大の文献となった。その発展の軌跡は継続的でハンス・シャロウンやフーゴー・ヘーリングの初期の作品を経て、遂にはギュンター・ベーニッシュの最新作にも通ずる道程まで続いている。さて三番目は断じて後には引かないフィンランドの建築家アルヴァ・アールトである。彼の作品は基本的には有機的な衝動によって生気を与えられていた。

2・1 フランク・ロイド・ライトと保守的大義 1893-1959

有機的建築を正確な意味で定義することは難しいが、かなりはっきりしているのは有機的建築がまず風土的伝統にも、古典的伝統にも決して敵対しないことである。そればかりか芸術的アヴァンギャルド思想が主張する抽象的で反自然的な文化の「白紙状態（tabula rasa）」という目的にも敵対するものではない。ライトは自ら有機的とは「言葉の真の意味で保守的大義に殉じたもの」を目指すとしていた。おなじような理由から、彼は有機的なるものは東洋に深い根を持ち、それとは切り離せないと主張した。彼にとって有機的建築はわけても老子の哲学のなかに含まれるように、すでに誰もが承知しているとおり、伝統的日本文化はアングロ・サクソン特有のアーツ・アンド・クラフツの伝統を（ライトとヴォイジーの作品を参照せよ）所謂草原住宅（prairie house）へと変貌させる上で決定的な衝撃を与えたにちがいない。これらの作品のかずかずは1910年ベルリンでヴァスムート版として出版されることとなった。ライトが日本建築と最初に出会ったのは1893年シカゴで開かれた万国博覧会で日本政府によって建設された鳳凰殿であった。ライトにとってまったく「異界（other）」のものとしか見えない日本建築は小さくて脆弱な表現だが、彼の初期の展開にとってきわめて独特な影響を与えたにちがいない。その辺の情況をグラント・カーペンター・マンソンは著書『1910年までのフランク・ロイド・ライト』のなかで、鋭い観察力によって次のように述べている。

076

第2部　有機主義的思想の変遷　1910-1998

もし日本建築を実際に体験することが彼の経歴にとって必要欠くべからざる条件であるならば、そしてその結果、日本建築の理念に実体性と方向性が与えられたならば、彼の建築の進化の過程は見事に説明される筈である。実例を挙げるとすれば、床の間の解釈である。それは日本の室内の永遠の要素であり、家庭の期待と儀式の焦点である。それを西洋風に言い換えれば暖炉である。しかし暖炉には思いがけない精霊的重要性があった。絶えず増え続ける動きに応えなければならない建築にとって望ましい硬い物質として暖炉と煙突の石組を建てることである。限界点まで引き伸ばされたガラス面を壁に沿って切り離し、内部空間を解放しよう。さらにガラス面を越えて庇を大きく張り出させて、可能な限り光の強さを調節し抑制しよう。天候から内部空間を保護しよう。実体ではなく暗示によって内部空間を分割しよう。室内に居住する人間は絶えず変動し、活動し、認識し、納得する。刻み込んだり、彩色したりするのは止めよう。平らな面にしよう。天然木材を使用しよう。これら全ては、あるいはそれ以上のものが鳳凰殿の教訓から引き出されてきたのだ。★[18]

日本の伝統から抽出した着想をアーツ・アンド・クラフツの遺産と結びつけようとするにはライトさらに8年の月日が必要だった。こうして低層で、水平な住居方式が作り出され、それによって草原住宅という神話が生み出された。こうした神話は1901年に雑誌「レディーズ・ホーム・ジャーナル」に掲載されたもので、同じ年、「機械時代の芸術と工芸」という名講義を行った。そのなかでライトは

近代の木製品は「これまで受けてきた無慈悲な苦悩という重荷を取り去ってくれるだろう。今や日本人以外の人達がそれに気づきはじめている」と説いた。明くる1908年、イリノイ州リヴァーサイドにライトの傑作と言われる「エイヴリー・クーンレイ邸」が完成し、初めての論文が執筆された。題名は「建築の大義の下に」であった。

建築家にとって有機的なものとは欠くべからざるものである。（中略）形態や機能の関係を認識することは建築家の実践の基礎である。そこで建築家は自然がいとも簡単に与えてくれる適切な実地教育を受けることになる。特徴を決定するような形態の相違を建築家は何処で学ぶのだろうか？　建築家はその相違を森のなかで学び取るのだ。

日本の芸術はこの流儀をほかの人達よりも詳しく知っている。だが、たとえば「枝振り」のような言葉はいやになるくらい沢山ある。この言葉はほとんど英訳できないが、樹木の枝の配置という意味だ。英語にはこんな言葉はない。残念ながら私達は言葉を考えつくほどに洗練されていないのだ。（中略）中西部に住むわれわれは平原に生きてきた。平原には固有の美しさがある。私達はこの自然の美しさ、静かな大地を認識し、強調もしよう。これらから穏やかに流れる屋根、緩やかな釣り合い、静かな家並、それらが鈍重な煙突や避難小屋や平らな歩廊や個人庭園を囲む張り出し壁などを抑制することになる。そうすれば自然の形態が馴染むように色彩も生活に馴

第 2 部　有機主義的思想の変遷　1910-1998

染む。森も色彩配合も同様だ。大地や紅葉の柔らかくて、暖かい、穏やかな配合を使おう。（中略）素材の性質に従う。その性質を素直に生かそう。木材に塗料を塗るな。そのままにしておけ。（中略）設計するに当たっては、木材の性質をおもてに出せ。そのままでよい。（中略）設計するに当たっては、木材の性質をおもてに出せ。漆喰も煉瓦も石材も、その特質をおもてに出せ。これらの素材はそもそも馴染みやすく、そして美しいのだ……。なによりも正直であること。機械はわれわれの文明が生み出した道具だ。道具が生かせるようにやらせてみろ——それ以上大事なことはない。そうすれば痛いほど必要な新しい産業の理念が見えるようになる。★19

ここに引用した文面からさまざまな思想が明らかになる。それらはライトの言う有機的なものの理念に欠かすことのできない重要な鍵だ。ここにはいわゆる有機的建築が機械生産の方法や限界とは決して相容れるものではないという見解が見られる。ライトは自らの作品を詩的機械として考えていた。ただし機械そのものを目的として理念化することはしなかった。それは1906年に完成したラーキン・ビルにまさしく現れている。「情報機械（information machine）」と銘打たれたがまさにライトの面目躍如となっている。ライトは住居建築を取り上げ、職場も自宅も相互に精神的領域であるとする傾向を持っていた（図44、45）。これが明瞭に現れているのはラーキン・ビルの場合である。まるでパイプ・オルガンを収めたような天窓を持つ5層吹き抜けの中庭はともかくとして、その周囲の壁には士気を高揚させる教訓的な碑文で飾られていた。例えば、「求めよ、さらば与えられん」、「叩けよ、さらば開かれん」な

図44 フランク・ロイド・ライト設計 ラーキン・ビル バッファロー アメリカ合衆国 1906年 アクソノメトリック

図45 フランク・ロイド・ライト設計 ラーキン・ビル バッファロー アメリカ合衆国 1906年 アクソノメトリック

第2部　有機主義的思想の変遷　1910-1998

ど、感動を与える三つの言葉が14組も彫り込まれていた。それについて雇い主のウィリアム・ヒースはこう書いている。「長文の引用よりも短い言葉のほうが彫りやすい。そのほうが思想を明快にし、解釈も自由だ」。

ラーキン・ビルの施主であるマーティン通信販売会社は自社を温情的慈善団体だと自称し、雇員の福祉にも自社の繁栄にもひとからならぬ関心を持った。この事実は33年後のジョンソン・ワックス会社の場合にも当てはまった。ライトはラーキン・ビルの基本概念を同社のS・C・ジョンソン管理棟に見事に再活用し、同社の開明的な産業人ハーバート・ジョンソンの依頼に応じて1939年、ウィスコンシン州ラシーンに同社ビルを完成させた。（図46、47）この透明で、物静かで、流れるような、内省的な複合建築はライトの有機的という発想をもう一段階引き上げるものだった。それは20世紀の建築のなかで、並ぶもののない傑作であった。さらに付け加えれば、ライトが常々望んでいたように、全時代を通じての最高傑作であったかもしれない。もしかしたら、この建物はこれまで北米が生み出した前人未到の制作された「世界文化」のうち、もっとも美しく、較べようもない、唯一の記念碑である。

ここでは意識するにせよ、しないにせよ、手本になったのは日本ではないし、むろんイスラムでもなかった。それは60にもおよぶ睡蓮の葉そのものに由来した。ジョンソン・ワックス社の営業室にはコンクリート製の茸状の柱の一群が立ち並び、巨大なモスクの大空間を区切っている状景を思わせる。ラーキン・ビルのように、ジョンソン・ワックスの事務所棟はきわめて内省的な性格の構造を持ち、屋根には庇はなく、白色の煉瓦で被覆され、斜めの水平梁が全体に渉って広がっている。その結果、外観は全

図46 フランク・ロイド・ライト設計　S・C・ジョンソン社　管理棟　ラシーン　ウィスコンシン州　アメリカ合衆国　1936-39年　内部

図47 フランク・ロイド・ライト設計　S・C・ジョンソン社　管理棟　ラシーン　ウィスコンシン州　アメリカ合衆国　1936-39年　平面図

第2部 有機主義的思想の変遷 1910-1998

体が直線に沿って流れるような特徴が与えられ、さらに1階の明窓と共に2階の上端にある中空の「逆コーニス」(anti-cornice) によって一段と流れる様相が強調されていた。それぞれの半透明な帯環 (band) は水平に配置された硝子の管から作られ、その間隙には充填材で補填した。同じような半透明の素材は平らで円形のハンチ (haunch) を持った天井照明にも使用された。屋根はさらに実用的な明窓を取り付けることで防水性を具えた。ここでもラーキン・ビルのように各要素がそれぞれ構造体の中に織り込まれて一つの構造組織になっている。つまり文字通り「縦糸」と「横糸」の関係で、しかも異なった尺度によって操作されている。ライトは最近の建築技術の限界を充分に承知して、さらにそれを拡張しようとした。たとえばガラス管を奇想天外に使用してみたり、電熱管をコンクリート製の床のなかに埋め込

図48 フランク・ロイド・ライト設計　S・C・ジョンソン社　管理棟　ラシーン　ウィスコンシン州　アメリカ合衆国　1936-39年　中空柱の断面図

図49 フランク・ロイド・ライト設計　ブロードエーカー・シティ　1934年　平面図

んでみたり、中空の円形屋根を支えるために高強度コンクリートを針金細工の補強に利用するという画期的工法に挑んだりした。とくにこの試みで中空にしたのは、屋根を支えるためばかりか排水のためにも必要だった（図48）。

この作品はライトの30年代後期のユーソニアン期の最高の傑作だが、他に二つの有機的改革とでも言えるものが肩を並べている。その一つは低層地域計画、いわゆる「ブロードエーカー・シティ」（1934年）である。ライトの万能の空想力によれば「ブロードエーカー・シティ」では、アメリカ人は生まれながらにしてそれぞれ1エーカーの肥沃な大地を保持することになるだろう（図49）。その結果、農業＋産業という経済体制が「ブロードエーカー・シティ」には相応しい。実はこれは1898年に出版されたピーター・クロポトキンの著書『田園・工場・仕事場』を新しく書き換えたものだった。この

第2部　有機主義的思想の変遷　1910-1998

点ではまさしく同時期にソ連で開発型集中分散型都市計画に近いものだった。1930年に発表されたN・A・ミリューチンの線状都市計画のように、「ブロードエーカー・シティ」は自動車交通、機械生産、電子通信の上に成立するものだった。1935年ライトはいつもの断固たる調子でこう述べている、「このシティがありえないのは電気の完全普及と同様だ」。

第二の改革の方ははるかに影響力があり、さらに実際的結果を生み出している。それを代表するものがライトのユーソニアン住宅 (Usonian House) である。1939年、アラバマ州、フローレンスの完成した1階立てのスタンレー・ローゼンバウム邸がそれであった (図50)。この住宅の平面図はL型で、実際には所謂、中庭住宅であり、居間と寝室はそれぞれ南向き、西向きであり、庭園と舗装されたテラスを取り囲んでいた。ローゼンバウム邸はいわばL字型住宅の原型をなすものであり、駐車場から邸内に入る。そこは二つの翼部が重なるところで、ここが住宅の中心部分で厨房、浴室、便所など水関係の設備、暖房設備室などが集結している。一般的な様式では、厨房は必ず食堂へ直結しているが、こんどは食堂から居間の空間へと、さらには庭のテラスへと移ってゆく。居間の片隅には書斎が付属していることもある。ともかくローゼンバウム邸の場合では街路に接した北側の壁に大掛かりな書棚が何故か設けられている。ここには2×4フィートの基準寸法が取り入れられ、建物はすべて標準材（引き割り材と平板）で建設されている。それ以外にはコンクリートの土台、煉瓦壁、石造の煙突などがある。ここでもS・C・ジョンソン社の建物のように暖房はコンクリートの床に埋め込んだ長い銅製の管で室内を暖めていた。コンクリートの骨材のなかに赤色塗料を混ぜたのはライトの発想だが、無色のコンクリートが

図50 フランク・ロイド・ライト設計　ローゼンバウム邸　フローレンス　アラバマ州　アメリカ合衆国　1939年　平面図

図51 フランク・ロイド・ライト設計　帝国ホテル　東京　1917-1923年　断面図

第2部　有機主義的思想の変遷　1910-1998

鮮やかに色づいた床面に変わり、ワックスで磨きをかけて維持することになった。

(ライトは1932年から1959年にかけて200軒以上のユーソニアン住宅を建設するはずだったが)こうした範例の利用可能性や実現可能性が示すのは、ライトのユーソニアン住宅はアメリカ大陸の郊外を礼儀正しい場所として提示するための最後の努力だったということである。ライトは大きな期待を抱いて次のように公言した。アメリカはブロードエーカー・シティを補佐する必要はまったくないだろう。「なぜならそれはいつのまにか立ち上がっているだろう」から。それ以来かなりの時間が経っているにも関わらず、彼の多くの予言はきわめて明解だったばかりではなく、さらにはなはだ悲劇的でもあったことが証明されている。なるほど郊外の発展は今や北アメリカ大陸の大半を占めているが、ブロードエーカー・シティの理想像に応えているとはとても言えないからである。ライトは生涯を通じて世界の建築になんらかの手に負えない影響があると知るや、断固たる姿勢をみせた。そうした彼の姿勢は草原住宅を設計していた時期の優れた助手達を通して広まっていった。これらは1901年の雑誌「レディーズ・ホーム・ジャーナル」に登場した最初の住宅から始まって1922年の末に完成した東京の「帝国ホテル」に至るまでの期間に生じたことである(図51)。この当時、助手達は3人いたが、彼等は世紀の最初の四半世紀に建築家としての生涯の出発点を経験したことになる。ライト調の流儀を彼等なりに解釈して世界の隅々まで伝えた訳である。そのなかの最初の2人とはマリオン・マホーニーと夫のウォルター・バーリー・グリフィンである。この2人は1912年にライトの事務所から離れたが、その年に行われたキャンベラのオーストラリア首都建設応募案に優勝し、しかもその直後であった。もう1人の才能に

図52 アントニン・レーモンド設計　東洋オーチス・エレベーター工場　東京　1932年

図53 アントニン・レーモンド設計　東京ゴルフ倶楽部　埼玉　1939年　立面図

第2部　有機主義的思想の変遷　1910-1998

富んだ人物はチェコ出身の移民アントニン・レーモンドである。彼は帝国ホテルの現場勤務の建築家で、1923年、東京で独立した。以後、東洋オーチス・エレベーター工場（1932年、図52）、東京ゴルフ倶楽部（1930年、図53）など基準となるような作品を実現することになった。これらの建物は日本の近代建築を進化させるのに影響を与えることになった。やがて1936年の陸軍による権力奪取（二・二六事件）が起こり、そしてレーモンドは強制退去となった。

2・2 ライトの流れのなかで　1910-1959

ライトとの師弟関係を通じて次の世代が現れたが、それはオーストリア出身の移民ルドルフ・シンドラーとリチャード・ノイトラである。2人は独立に、あるいは共同でロス・アンゼルスでの実務を通じて南カルフォルニアの近代的伝統に大きな貢献をした。その伝統とは1906年頃、グリーン兄弟と彼等がパサデナに建てた日本風建築に始まったもので、アーヴィング・ギルのコンクリートを使った独創的な立体的建築を経て、1916年のダッジ邸に到達した。1922年のロス・アンゼルスのシンドラー自邸ではギルの創案になるコンクリート造のティルト・スラブ工法（tilt slab）を応用していた（図54、55）。これに加えてシンドラーの12戸単位のエル・プエブロ・リベラ中庭住居団地（図56）が1925年ラ・ホヤに完成した。この団地は、建築家として比較されるノイトラとは歩調を異にして、ある意味で、ライトのユーソニアン住宅の進化を予測させるところもあった。実際、ライトはユーソニアン住宅を16

089

図54 ルドルフ・シンドラー設計　自邸　ロス・アンゼルス　カリフォルニア州　アメリカ合衆国　1921-22年　平面図

図55 ルドルフ・シンドラー設計　自邸　ロス・アンゼルス　カリフォルニア州　アメリカ合衆国　1921-22年　断面図、立面図

第2部　有機主義的思想の変遷　1910-1998

図56　ルドルフ・シンドラー設計　プエブロ・リベラ中庭住居団地　ラ・ホヤ　カリフォルニア州　アメリカ合衆国　1923-25年　標準単位と構造詳細

年後に完成させたのである。一方、ノイトラの方は白くて、素材感を喪失した国際建築へと一夜にして転身、1929年、ロス・アンゼルスのグリフィス公園を見下ろす絶好の敷地に鋼鉄造のロヴェル邸を完成させた（図57）。

常に進歩的なノイトラは建物や造園にも軽量で組織的な工法を適用し、コロナ・ベル学校（1935年）や低層・高密度のストラスモア集合住宅（1938年、図58、59）を建設し、南カリフォルニアで活躍する建築家達に大きな衝撃を与えた。そのうちの何人かはノイトラとは師弟関係を保ち、たとえばグレゴリー・アイン、ラファエル・ソリアーノ、ハーウェル・ハミルトン・ハリス達がいた。ハリスはH・R・デイヴィッドソンと協力して南カリフォルニアの「第二世代」を形成した。さらにこの人達から第三世代が続いた。そのなかにはピエール・コーニッグ、クレイグ・エルウッド、そしてチャールズ

図57 リチャード・ノイトラ設計　ロヴェル邸　グリフィス公園　ロス・アンゼルス　カリフォルニア州　アメリカ合衆国　1927年

とレイ・イームズである（図60）。この2人はジョン・エンテンザ指導の「ケース・スタディ・ハウス」プログラムに基づいて画期的な住宅を立ち上げた。この計画は50年代半ばから60年代初期までの期間、南カリフォルニアに一連の原型的近代住居を立ち上げる資金を提供した。

これも同じ軌跡に属することになるのだろうが、ライトの影響のなかにはアメリカのアール・デコ運動に関わるところがある。レイモンド・フッドによるニューヨークのロックフェラー・センター（1932―1939年、図61）は明らかにそれを示すものである。ここには1924年のライトによるナショナル生命保険会社計画（図62）に、技術的にも、建物全面の諧調的にも関連していることを窺わせるものがある。

この点から1945年以後の時間の経過をたどってみると、「奉仕する（servant）」対「奉仕される（served）」の原理は、1959年のルイス・カーンのリチャーズ研究所の排気塔と階段塔のなかで再解釈されたものではないかとさえ思われる。

この原理は1906年のライトのラーキン・ビルに明らかに

092

第2部 有機主義的思想の変遷 1910-1998

図58 リチャード・ノイトラ設計 ストラスモア集合住宅 ロス・アンゼルス カリフォルニア州 アメリカ合衆国 1938年

図59 リチャード・ノイトラ設計 ストラスモア集合住宅 ロス・アンゼルス カリフォルニア州 アメリカ合衆国 1938年 平面図

図60 チャールズ&レイ・イームズ設計　イームズ邸　ロス・アンゼルス　カリフォルニア州　アメリカ合衆国　1943-49 年

第2部　有機主義的思想の変遷　1910-1998

図61　レイモンド・フッド事務所設計　ロックフェラー・センター　ニューヨーク　アメリカ合衆国　1932-39年

図62　フランク・ロイド・ライト設計　ナショナル生命保険会社　シカゴ　イリノイ州　アメリカ合衆国　1924年

図63 W・M・デュドック設計　デ・バイエンコルフ百貨店　ロッテルダム　オランダ　1930年　立面図

認められたものであり、そして1959年といえばライトが亡くなった年でもあった。

すでに見てきたようにライトが欧州に与えた衝撃は1910年のヴァスムート版の出版以降になるが、草原住宅という様式はたちまち新造形主義運動のキュビズム的抽象へと変形されてしまい、ベルラーヘ一派の対位法的煉瓦壁へと変わった。W・M・デュドックのヒルヴェルスムの市庁舎やデ・バイエンコルフ百貨店（図63）については言うまでもない。二つの作品は1930年の完成である。最後に一言。ライトの影響は間違いなくヴァルター・グロピウスやミース・ファン・デル・ローエの初期の作品にも窺われる。1914年のグロピウスとマイヤー設計の工作連盟の管理棟がそれであり、1923年のミースの煉瓦造田園住宅案がそれである。

ライトが欧州に与えた最近の影響は1945年以後で、とりわけ構造の詳細部分において、明瞭に現れて

第 2 部　有機主義的思想の変遷　1910-1998

図64　ヨーン・ウツソン設計　キンゴー中庭集合住宅　ヘルシンゲル近郊　デンマーク　1956 年　典型例

図65　ヨーン・ウツソン設計　キンゴー中庭集合住宅　ヘルシンゲル近郊　デンマーク　1956 年　敷地配置図

くる。具体的にはイタリアのネオリバティ派のカルロ・スカルパ、フランコ・アルビーニ、レオナルド・デ・リッチの作品に表れ、さらに類型学的にはおそらくデンマークの建築家ヨーン・ウツソンが1956年に建設した「キンゴー中庭集団住宅（図64、65）」に読み取ることができる。とくにウツソンの作品はライトのL型ユーソニアン住宅と結びつくし、1926年にニュージャージー州フェア・ローンに実現したクラレンス・スタインとヘンリー・ライトのラドバーンを手本にした敷地計画を想起させる。最後にライトの影響について驚くべき事例を挙げよう。それは1950年代のスイスのティチーノ地区における影響で、リノ・タミ、ティタ・カルローニ、ペッポ・ブレヴィオ、ルイジ・スノッツィの初期の作品に顕著に見受けられる。

2.3 欧州の表現主義：ガラスの鎖からコープ・ヒンメルブラウまで 1901-1998

1901年のダルムシュタットでの芸術家村の開会式に先立って、ヨーゼフ・マリア・オルブリッヒは自らの仕事場への階段に象徴的水晶を彫り付けた。水晶には宇宙の調和を意味するところがあり、そこから二つの幻想的作品が現れることになった。いずれも1914年、第一次世界大戦の前夜に発行あるいは実現したものだが、ひとつはパウル・シェーアバルトの散文詩『ガラス建築』であり、もうひとつはブルーノ・タウトのドイツ工作連盟の展覧会を記念して建設されたガラス・パヴィリオンであった。前者は鋼鉄と色ガラスによって構築される救済的、空想的な夢を想像させていたが、後者はドイツガラ

第2部　有機主義的思想の変遷　1910-1998

図66　ブルーノ・タウト設計　ガラス・パヴィリオン　ドイツ工作連盟博覧会　ケルン　ドイツ　1914年　立面図

ス産業の最新作を展示する、同様に幻想的な作品であった。無論、それは大掛かりで透明な展示館という形式を保っていた（図66）。展示館は円筒形で切子細工のような鉄とガラスの構造体であり、皇帝時代のドイツを背負う社会（Gesellschaft）を救済できる、どこか不透明な、宗教建築のような面影をほのかに現しているようだった。

　シェーアバルトの『ガラス建築』はタウトに献呈されたが、一方、タウトのガラスの展示館はシェーアバルトの格言を取り入れていた。「光は結晶になる」、「ガラスは新時代をもたらす」、「煉瓦の文化は廃れる」、「ガラスの宮殿がなければ、人生は重荷だ」、「煉瓦建築は有害そのもの」、「有色ガラスは憎悪を砕く」。この最後の格言は光について述べたもので、光はタウトの展示館の切子の丸屋根やガラスブロック壁などを通過して、ガラスモザイクで縁取られた7層の部屋を照らし出していた。誰もが丸天井の下の床に立ち、段状

に流れ落ちる泉の両側に沿って下りる。タウトによればこうした結晶状の構造はゴシック教会の精神によって設計されたとのこと。これは実はタウトの言う「都市の冠」と相似している。「都市の冠」とはタウトが1919年に出版した著書『都市の冠』のなかで詳述したもので、すべての宗教的建築の一般的原型なのである。それによって目覚めさせられた信仰によれば、これこそ社会を再構成する基本的要素なのであった。

それは1918年の11月の終戦時だった。タウトは無政府主義と社会主義を取り混ぜた「芸術のための労働評議会」運動を組織した。これは1918年の12月のタウトの「建築計画」の基本目的を打ち立てたものだった。ここでは芸術の新しい総合計画が論議され、人々の積極的参加が新たに加えられた。タウトとヴァルター・グロピウスの指導のもとに、「芸術のための労働評議会」はベルリン内外に住む総勢約50人の芸術家と後援者を集めた。そのなかには建築家のオットー・バルトニング、マックス・タウト、ベルンハルト・ヘトガー、アドルフ・マイヤー、エーリヒ・メンデルゾーンが含まれていた。1919年4月、彼等は幻想的作品ばかりを展示する展覧会を開催した。曰く「無名建築家展」。この展覧会への序文としてグロピウスは次のように書いた。

画家と彫刻家の諸君、建築に対する垣を取り払い、共同の建設者になろう、芸術の究極の目標への共闘者となろう。目標とは、建築と彫刻と絵画のすべてをふたたび統一ある形態へと包むような未来の大聖堂という創造的な考え方である。[20]

第2部　有機主義的思想の変遷　1910-1998

新しい宗教建築への呼びかけは、中世期のように社会の創造的活力の一体化を可能にし、ワイマールでのバウハウス計画として結実し同月に公に発表された。

1919年、スパルタクス団による蜂起の鎮圧は「芸術のための労働評議会」の活動に終止符を打った。集団が蓄えていた活力は「ガラスの鎖」として知られる一連の手紙へと進路を変えた。これがブルーノ・タウトのいう「ユートピア回状」である。これは1919年11月、タウトの指示によって着手された。「私達は短い間に互いに手紙を書いたり、画帳を交換したりする。時には非公開に、時には心の赴くままに。(中略) 自分が仲間と共有したと思っていることを」。この手紙の交換にはおよそ14人の芸術家と建築家が関与していた。タウトは自ら「グラス」と名乗り、他にグロピウス (自称マス)、フィンステルリン (自称プロメテ) それにブルーノ・タウトの実弟も一風変わった仮名「無名 (kein name)」で参加した。こうした内輪の集まりにも、以前、芸術家会議に時折参加していた建築家達が参加することがあった。なかでも知られている人にはハンスとヴァシリーのルックハルト兄弟、ハンス・シャロウンがいた。

しかし1920年頃になると「ガラスの鎖」の会員の結束はにわかに弱体化し、ハンス・ルックハルトは自由な形式と合理主義的プレハブ生産は相互に両立しないと真剣に考えるようになった。ルックハルトの主張する合理主義は1914年の工作連盟会議で議論を二分した事件を思い起こさせたが、一方、タウトは相変わらず「ガラスの鎖」によるユートピア論を主題として1920年に出版された著書『ア

ルプス建築』や『都市の冠』、あるいは『都市の崩壊』のなかで論じていた。ロシア革命の主張する社会主義的計画に呼応するように、タウトは都市の崩壊や、都市化した人々の大地への回帰を推奨した。一方、彼が最も空想してみたのは農作と手工芸を基盤とする共同体の手本を定式化することだった。だが、彼が最も実行してみたのはアルプス山中にガラスで飾られた宗教的安息所を計画することだった。一方、彼が最も空想してみたのはタウトではなくハンス・ペルツィヒだった。ペルツィヒはマックス・ラインハルトから依頼されて1919年、ベルリンに劇場を設計した。それはタウトによる戦後の成果よりもシェーアバルトの独創的空想にもっとも近いものだった（図67）。

ペルツィヒは1911年ブレスラウで建築家として自立したが、その後、二つの作品を実現した。それらはいずれもエーリヒ・メンデルゾーンがその後採用したような造形思考に何らかの影響を与えているように思える。さらにポズナンには水道塔、ブレスラウには事務所ビルといった作品もあった。この事務所ビルはメンデルゾーンの「ベルリン日報（Berliner Tageblatt）」社の構成に大きな示唆を与えていた。さらにこの新聞社に関しては、1923年、リチャード・ノイトラが米国に移住する前にメンデルゾーンの事務所で働いていた。メンデルゾーンは1921年、ポツダムにアルバート・アインシュタインの依頼に応じて観測塔（図68）を実現したが、そこでタウトの「都市の冠」の、自らのヴァージョンを示した。たしかに「アインシュタイン塔」は1914年のタウトの「ガラス・パヴィリオン」に強く影響されていたが、そこには別の類似作品もあった。それはオランダ表現主義である。オランダ表現主義は

102

第2部　有機主義的思想の変遷　1910-1998

図67　ハンス・ペルツィヒ設計　劇場　ベルリン　ドイツ　1919年　透視図

図68　E・メンデルゾーン設計　アインシュタイン塔　ポツダム　ドイツ　1921年　平面図　断面図　立面図

テオ・ファン・ウェイドフェルト主催の雑誌『ウェンディンヘン（変転）』を中心に発展したオランダの運動である。観測塔が完成すると直ぐ、メンデルゾーンはウェイドフェルトから招待されてオランダへ出かけた。そこで彼は始めて『ウェンディンヘン』派の作品を見ることになった。さらにアムステルダムでは多くの表現主義的な集合住宅の実例に触れ、工事中のものまで見て周り、なかにはベルラーへの「南アムステルダム計画」の一部、たとえばミヒャエル・デ・クラークによる「エイヘン・ハールト」（1913-1919）やピエト・クラメルによる「デ・ダヘラート」（1918-1923）まで含まれていた。ウィーデフェルトのアムステルダム派やデ・クラークやクラメル達の他にも、メンデルゾーンはオランダの建築家達の多くと出会い、影響を受けた。そのなかにはかなり別の種類の建築家も含まれ、なかんずく合理主義的なロッテルダムのJ・J・P・アウトやヒルヴェルスムで活躍しているというライト風な設計をする建築家W・M・デュドックなどもいた。1923年にメンデルゾーンがルッケンヴァルデに建設した帽子工場を見る限りでは、彼はアムステルダム派の構造表現思想に強く影響されているように見える。確かに工場のジグザグ状の生産工場の屋根はデ・クラークを想わせる形態である（図69）。しかしこれなどはデュドックの初期の作品に見られる煉瓦とコンクリートを積層した「キュビズム」的表現の平滑で平屋根の発電所などとは激しく対比しているではないか。背の高い生産部門と平らな管理部門とを劇的に対照させるのを一つの原理としてメンデルゾーンは繰り返し使用し、1925年にはレニングラードに必ず踏み出していたのである。たとえば管理部門の帯状の形式がそれで、やがて1927年から次の一歩へと必ず踏み出していたのである。

第2部　有機主義的思想の変遷　1910-1998

図69　E・メンデルゾーン設計　帽子工場　ルッケンヴァルデ　ドイツ　1921-1923　断面図、立面図

図70　E・メンデルゾーン設計　ショッケン百貨店　ケムニッツ　ドイツ　1926-29年

ら1931年にかけてブレスラウ、シュトゥットガルト、ケムニッツ、ベルリンなどに建設される「ショッケン百貨店」の外観を早くも予測していた（図70）。

1924年、リューベック近郊にフーゴー・ヘーリングは農園施設を実現した（図71）。そこに見られるのはメンデルゾーンと同じような構造表現思想であった。建物は片流れ屋根、寄棟屋根が互い違いにぶつかり合いながら角を丸くした煉瓦の壁の上に乗っている。ヘーリングも、メンデルゾーンのように、機能の優先権に信頼を置いていたが、形態を計画内容のより深いところから分析して抽き出そうと試み、単なる有用性に拘るのを乗り越えようとしていた。またヘーリングの建物の重量感（massing）への拘りはしばしば生物学的形態の模倣に近いものだった。それはシャロウンが1928年にブレスラウで完成させた展覧会「住宅と労働」の建物とよく似ていた（図72）。ヘーリングはまた形態の内面に潜む根源的なものにひどく拘り続け、それを自ら「器官作用（Organwerk）」と名づけ、建物の本質であるとした。

一方、これと対照的なのが表面に現れた表現で、それを「形態作用（Gestaltwerk）」と名づけた。

ヘーリングの有機主義思想への関わりはル・コルビュジエとの論争を招くことになった。とりわけ1928年、スイスのラ・サラで結成された「近代建築国際会議（CIAM）」の場での論争だった。ル・コルビュジエは厳密な機能主義と純粋幾何学の建築を主張し、ヘーリングは彼の言うところのさらなる「有機的」概念へ聴衆を誘おうとした。たしかにヘーリングは失敗したが、それは彼がシェーアバルトの夢想の退潮に気づかなかったばかりか、彼の建築が憧れる場所志向性に対する周囲の拒絶があったことに気づかなかったためでもある。

106

第2部 有機主義的思想の変遷 1910-1998

図71 フーゴー・ヘーリング設計　農園施設　ガルカウ　ドイツ　1924年

図72 ハンス・シャロウン設計　住宅展覧会　ブレスラウ　ドイツ　1929年

シャロウンの経歴の最初の40年間はきわめて多産な歳月であって、ヘーリングに比較すれば圧倒的に優れている。無論、彼の生涯の最初の半期に実現できた作品のなかには、到底、納得のゆかないものもある。実際、1911年から51年までの間に引き合いに出される圧倒的人気のある作品といえばわずか3点しかないだろう。すでに述べた1928年のブレスラウの展覧会の建物は別にして、1933年のローバウのシュミンケ邸と、1934年のポツダム近郊のボルニムに造園家マッターンの依頼に応じて実現したマッターン邸だけである。1945年以降になるとシャロウンがヘーリングに依存する度合いはいよいよ明瞭になってくる。最初に、1951年にダルムシュタットに計画した小学校である。その教室は子供の年齢に応じて教室の形態が変形しているのである。次は1962年、リューネンに完成したショル兄妹学校である。この二つの学校の場合にもヘーリングの「有機作用」対「形態作用」という弁証法が重要な役割を果たしている。その結果、これらの計画はそれぞれの敷地に、低層で流れるような形態で、傾斜屋根を構成し、ところどころに中庭も取り込んでいる。

ここで書き記しておきたいのは、いかにこうした「剝離的（exfoliating）」発想がシャロウンの高層集合住宅にいかにも本当らしく当て嵌められないのかということだ。それは1962年にシュトゥットガルトに完成した「ロミオとジュリエット集合住宅」のことである。しかしながら、たとえば1958年に提出された「首都ベルリン」競技設計の応募案に見られたように、低層の学校や劇場の場合には、シャロウンはまるで「新しい自然」を作るように大地と渾然一体となった構造を思い描くことができたのだ。それは丁度、ブルーノ・タウトの言う「水晶としてのアルプス」の構造が鉱脈の露頭のように現

第2部　有機主義的思想の変遷　1910-1998

れて、かつてそれが収まっていた昔日を思い起こさせる。

タウトの「都市の冠」という理念は最終的には1963年にかつての西ベルリンに完成したシャロウンの傑作「フィルハーモニー・コンサート・ホール（図73）」のなかに一本立ちして現れる。ここにシャロウンの有名な言葉がある。「真ん中にある音楽」。その意味は交響楽団がさまざまに調節の利く傾斜した座席に囲まれていることに由来する。シャロウンはこうした配列を山の傾斜地に積み重ねられた葡萄園に準えている。そして建物の方は小さな山というよりはバルチック海に浮かぶ氷山を想わせる。マルギット・シュタバーが示唆したように、それはシャロウンが若き日をブレーマーハーフェンで過ごした思い出に繋がるのではないか。

1972年、シャロウンはこの世を去ったが、その死の前後から彼の影響が広まり、母国ドイツの境界を越えて、スペイン（カタルーニャ）のエンリク・ミラレスやカルメ・ピノスの作品、ことに1992年のバルセロナ・オリンピックの時に設計したアーチェリー施設（図74）や、1997年にスペイン、ビルバオに完成したフランク・ゲーリーのきわめて饒舌な「グッゲンハイム美術館」などに至るまでに影響力は広がった。なるほど所謂「標準的有機主義」はもっぱら彫刻的な関心に圧倒されているようだが。

ドイツでは1945年以後のシャロウンの後継者のうち最も著名な建築家はギュンター・ベーニッシュである。その後、数年間してベーニッシュは有機主義的方針の社会文化的価値観を、物質性を排除した建設技術の持つ流動的で、微調整され、そして生態学的に安定した工法に結び付けられることを実

109

図73 ハンス・シャロウン設計　フィルハーモニー・コンサート・ホール　ベルリン　ドイツ　1963年　断面図

図74 エンリク・ミラレス　カルメ・ピノス設計　オリンピック・アーチェリー施設　バルセロナ　スペイン　1992年　詳細断面図

第２部　有機主義的思想の変遷　1910-1998

図75　ギュンター・ベーニッシュ設計　オリンピック・スタジアム　ミュンヘン　ドイツ　1972年

図76　コープ・ヒンメルブラウ設計　UFA映画館　ドレスデン　ドイツ　1993-98年　断面図

証し、時には構成主義のその後の展開を想わせる作品を完成させた。たとえば1972年のミュンヘンに建設されたオリンピック施設（図75）や1987年にシュトゥットガルト大学に実現した「ハイソーラー研究所（Hysolar）」、あるいは1994年にフランクフルト・レーマーシュタットにショル兄妹学校などである。言うまでもないことだが、シャロウンに影響されている建築家は他にもいた。オーストリアの建築家フォルカー・ギンケとコープ・ヒンメルブラウが1998年にドレスデンに実現したUFAの映画館（図76）を見れば、その影響は歴然としている。全体としてみれば、シャロウンは20世紀の前半部を通じてドイツの建築文化に今なお影響を与え続けている。その余波は、1967年のモントリオール万博でルドルフ・ゴットブロートがドイツ館を天幕・ケーブル構造の権威であるフライ・オットーと協力して成功させたことからも窺えるのである。

2・4 アルヴァ・アールトの有機形態的建築 1933-1976

北欧古典主義の影響下から出発し、スカンディナヴィア機能主義の影響を受けて、若くして成熟を遂げたアルヴァ・アールトは1930年代の当初は自らの有機主義的思想をまだ育ててはいなかった。彼の有機主義的思想が最初に現れたのは、あの合板と積層材による家具だったが、それらも1933年には限定生産になった。アールトの素材に対する新しい文化とは、たとえば1920年代後期のマルセ

第2部　有機主義的思想の変遷　1910-1998

ル・ブロイヤーの著名な量産家具に見られるような、クロム鍍金した湾曲管状鋼鉄家具といった構成主義的精神とは真っ向から対立するものだった。彼の文化が最初に表明されたのは1936年にヘルシンキの郊外ムンキニエミに建てられた自邸と仕事場の建築であった。この住宅には彼の特徴が幾つも見られ、それが次の10年間に独特な有機形態的手法の特徴となるのである。部分的にはキュビズム的組み合わせに依存するところもあるが、この住宅には明らかに規則性、左右対称性、北欧古典主義の反復性などを超えた断片化、積層化、多様化への肯定的態度が見られる。たとえばこんな風に言えるかもしれない──その根本的起源はアングロ・サクソン由来のアーツ・アンド・クラフツ風住宅であって、それが1890年代のフィンランドの国民的ロマン主義運動によって濾過され、その結果は画家アクセリ・ガレン=カレラの唱えた「総合芸術」や建築家エリエル・サーリネン、ヘルマン・ゲゼリウス、アルマス・リンドグレン等の国民的ロマン主義の建築によって実を結び、さらに1900年のパリ博覧会では東洋風フィンランド館まで建設したのである。しかし逆に言えば、それらは米国の建築家H・H・リチャードソンの新ロマネスク風手法に影響されたのではないか。アールトは世紀末の「国民主義的」遺産とともに自国の森林文化への限りない尊敬を抱いた。とりわけフィンランド東部のカレリア地方の木造農業入植施設に対しての高度な尊敬の念だった。これに関連して、フィンランドの批評家グスタフ・ストレンゲルはアールトのムンキニエミの住宅を「新しいニエメラ農場」とまで呼んだ。まさしくヘルシンキ郊外のフィンランド風土建築記念館設立の呼びかけのようにも聞こえるくらいだ。

こうした複雑な根源はアールトの自宅の詳細部分における素材の展開を説明するものでもある。L型

のアーツ・アンド・クラフツ風の平面図は次々に変化するキュビズム風の平面とその仕上げの集合体を表現するためであり、それは垂直な木造の下見板から居間の空間にまで及び、地場産の石材による壁から寝室のテラスまでの化粧無しの木造の手摺に至るまで含んでいる。こうした田園趣味あふれる設計手法（palette）は三方向から寝室群を囲んでいる白色と有色の煉瓦工事であっさり相殺されてしまう。

アールトは傑作「マイレア別邸（1937－1939）」（図77）に見られる通常とは異なった配置の、所謂、異邦的（heterotopic）な方式を練り、洗練するのに余念がなかった。この別邸はノールマルックに建設されたが、アールストローム材木財団の女相続人マイレア・グリクセンとその夫ハリー・グリクセンの一家のために設計された。彼等は30年代、40年代にわたってアールトの重要な後援者であった。彼等は多数の産業建築を発注し、そればかりか「アルテック社」の設立にも協力した。同社は1935年以降現在にいたるまでアールトの家具の生産に従事している。

1937年パリの万国博覧会でアールトが設計したフィンランド館（図78）は入賞を果たしたが、建物は樹木の特徴をよく捉えて、木構造のさまざまな技法を見事に発揮したものであった。2層吹き抜けの主要会場に掛かる小割板による木造構造と単層の展示空間の格子状木造構造（平面図でみると、それぞれがおたまじゃくしの頭と尻尾となる）は北欧の木造工法の名人芸を見せている。そういう技量は別にして、フィンランド館の重要性は別のところにある。すなわちアールトの敷地計画の原理に見られる技の巧みさにある。そこで建物の平面図をみると常に二つの明白な要素に分割されている。その両要素の境界にある空間とは人間の存在を認識させるために当てられている。やがてそれはパリの展示館やマイレア別

114

第２部　有機主義的思想の変遷　1910-1998

図77　アルヴァ・アールト設計　マイレア別邸　ノールマルック　フィンランド　1939年　アクソノメトリック

図78　アルヴァ・アールト設計　フィンランド館　パリ万国博　フランス　1937年　アクソノメトリック

邸に見られるようになり、そればかりか1949年から始まった煉瓦張りのサユナツサロの役場（図79）にも現れるようになる。アールトは基本的に建物を修飾的に扱う配置には反対だった。彼は建物に出入りする人々の自然な動きこそが敷地を形作る第一の手段でなければならないと考えていた。パリの博覧会の建物について彼はこんな風に書いている。

最も難しい建築の問題の一つは人間的尺度にそって建物の周囲を形作ることである。近代建築では

図79 アルヴァ・アールト設計　役場　サユナツサロ　フィンランド　1949年　平面図、断面図

第２部　有機主義的思想の変遷　1910-1998

図80　アルヴァ・アールト設計　工科大学　オタニエミ　フィンランド　1949-64 断面図

構造的枠組や建物の大きさが圧倒的に支配した。そこでは敷地の空いた箇所が建築の真空地帯としばしば呼ばれたものだ。もしもこの真空地帯を装飾的な庭園などで埋めないで、人間と建築との間に密接な関係が生まれるように敷地を形づくって人々の有機的な動きができるようにしたならばよかったのに。パリの展示館では、この問題が幸いにも解決できた。[21]

アールトは1950年代を通じて最大限の力量を発揮した。次から次へと続く作品のなかで、彼は煉瓦張りで、異所的建築の可能性の最大限を提示することになった。それらの建築は都市の組織や周囲の景観にすっかり馴染んでいるばかりか機能的でもあって、幅広く要求に応えている。1952年から1958年にかけてヘルシンキに実現した国民年金局や文化会館は、1964年に完成したオタニエミの工科大学（図80）も含めて、こうした地形学的発想による典型的実例であった。こうした建築は空間の配置といい、環境の取り扱いといい、紛れもなく近代建築であるが、それは同時に広く社会一般にも開放的であり、とりわけ隣接する頑強な国家社会主義のソ連と1945年以降の「アメリカの平和（Pax Americana）」の無秩序な資本主義との狭間に宙吊りにされたフィンランドの中産階級、福祉国家に対して開かれていた。1960年、こうした

彼の反アヴァンギャルド的、反機械主義的、そして異所的姿勢について、アールトは次のように書いている。

建築を一層人間的にするとはより優れた建築にすることを意味する。そしてそれは単なる技術的問題を遥かに越えた機能主義を意味する。そこにたどり着くにはとくに建築的手法に頼らなければならない——それは人間がとくに調和のとれた生活を送れるようにさまざまな技術的問題を組み合わせ、作り出すことだ。★22

アールトは決して自らの原理を言葉で表そうとしなかった。それを1957年ベルリン国際建築展覧会に出品したハンザフィアテル集合住宅の基本型を見れば分かることだった（図81）。この場合には各単位がそれぞれ小さな1階建ての中庭住宅となり、それらが凝縮し一体化して、ちょうど村落のような集落が形成される。基本的には各単位は3部屋と寝室からなる集合住宅だが、浴室と厨房が中央にある生活空間の3方向に向けて配備され、さらに居間はゆったりと釣り合いの取れたテラスへ向かって開いている。テラスは隣家からは遮蔽され、大地からはブロックを採用することで遮断されている。一方、厨房は戸外での食事を目的としてテラスに直結している。所謂「ギャレー（galley）」と呼ばれる厨房は、これまたゆったりと釣り合いの取れた内部の広間から近づくことができる。音響的にも、視覚的にも人目を避けられるのは直ぐ隣の寝室を意識しての動線のあり方に依拠している。勿論、部分的

第2部　有機主義的思想の変遷　1910-1998

図81　アルヴァ・アールト設計　ハンザフィアテル集合住宅　ベルリン　ドイツ
1957年　基本型

には中央の居間の空間からも隠蔽されている。このように注意深く調整が行われた配置でも最後の仕上げは各住宅群を繋ぐガラス張りのエレベーター乗り場に採用される配置とは違って、ここにあるのはごく自然に照明され、空気調整される空間で、決して密閉された廊下などではない。人間工学的立場から言えば、この建物は間違いなくこの世紀で最も優れた、そして「中産階級向け」の住宅群である（図82）。

ル・コルビュジエも優るとも劣らぬ力量で高層住居の発展に寄与してきた。1932年のジュネーヴにおける「メゾン・クラルテ（集合住宅）」から始まって、戦後の「ユニテ・ダビタシオン」に至る展開である。これらの作品はいずれも質実剛健過ぎて人気にはいささか欠けていたし、反対に贅沢すぎると、維持費が掛かり過ぎて一般からは受け入れがたいとされた。したがって、あの勇気あると褒め称えられた1948年から1954年にかけて実現したマルセイユの「ユニテ・タビタシオン」も基本的な限界があり、今でこそ満室になっているが、当時は労働者階級にとっては経済的にも社会学的にも満たされない状態だった。

一方、アールトのハンザフィアテル集合住宅という原型の長所は単位そのものだけで終わらずに建物全体にまで至っている。それは、プレキャスト・コンクリートの導入によって定着し、基準壁方式が取り入れられ、嵌め込み式テラスによって相互の協調が認められ、全体の形態へと組み立てられている。居間の床面を持ち上げ各戸に威風の雰囲気こうしたテラスは積み重なって一種のリズムの役割を果たし、全体にゆとりを与えていた。さらに言うならば、灰色のコンクリート版は鋼鉄の型枠に直接、鋳込んでいるが、版

第2部　有機主義的思想の変遷　1910-1998

図82　アルヴァ・アールト設計　スニラ工場と労働者集合住宅　スニラ　フィンランド　1935年　敷地配置図

図83　アールトが設計したスニラ・パルプ工場の低層、高密度、集合住宅　1935年

と版はリズミカルに連結され、その結果、巨大な石を大掛かりに嵌め込んだような効果を生み出している——あえて言うならばアールトの北欧古典主義の起源と言ったところだろうか。同時に、ある箇所では張り出したテラスがあるが、いずれも南面し、まるで太陽が決定要因のように、全体に有機的方向性を与えている。

ここで注記すべき重要なことがある。アールトが1935年にスニラ・パルプ工場複合施設を設計した時に、同様に原型的で低層、高密度の労働者向け集合住宅（図83）を建てたことがあったし、その後、1940年に完成したカウツアの建物のテラス集合住宅を建設したこともあったが、こうした事実が部分的ではあるがハンザフィアテルの建物の基本になっているのではないか。スニラの場合、低層の建物が敷地に扇状形に並び、大地の方位や下がり具合などによって開き具合が変わっている。カウツアの場合には建物は斜面に張り付いていて、ある階の住居の屋根は上の階の住居のテラスになっている。ルートヴィッヒ・ミース・ファン・デル・ローエやルートヴィッヒ・ヒルベルザイマーは、両人ともラウール・フランスの生態学を背景にした論文に影響され、示唆を受けたが、彼らのようにアールトもまた大地の表面をそのまま引き継いで都市化することを心に描いていた。その一つが彼の言う神秘的な「森林都市」である。それはアングロ・サクソン流の「田園都市」とは全く対照的に、北欧には広く適用されるものであり、何処よりも間違いなく生態学的住居形態の図式であった。アールトは自らの「森林都市」をこんな風に意味づけている。それはブルーノ・タウトが1920年の著書『都市の崩壊』で予告したような光景を想わせる。ここで1940年にアールトがコケマエンヨキ川渓谷の地域計画を報告し

第2部 有機主義的思想の変遷 1910-1998

た時にこう書いているのを思い起こそう、

正確に言うと、かつての中世都市は今では失われた城塞の壁であり、近代都市はそれを乗り越えて発展してきた。今日、都市の概念はそういう制限を取り除く過程にある。しかし、今度は何かがおきつつある。それはもう一度巨大単位の創造に立ち戻ることではない。むしろ都市が田園の一部になるようにすることだ。今度のような地域計画の隠れた意味とは田園と都市の同時進行だ。[★23]

こうした柔軟な特徴にも関わらず、アールトの地域計画はなかなか実現されないままだった。それは土地投機と官僚的な傾向のためであり、アールト好みの精妙で、低層で、有機的で、形態学的であるよりも、むしろ反復的で、高層で、しかもプレハブで、生産効率の高いものが好まれたためである。フィンランドという福祉国家でありながら当時、流行の反動勢力のせいでアールトの主張する小規模な都市複合体の実現は滞った。彼の言う地形学的構想とはまず建設される形態が敷地に馴染むことで場所の特性が獲得されるというものだった。これはサユナッサロの役場の場合を見れば明らかになる。役場は都市の中心を通る一連の構築物の頂点となっている。ここではタウトの言う「都市の冠」が会議室の片流れ屋根によって思い起こされる。同様な屋根の形態はアールトの他の市民会館にも見受けられる。いずれも同じ意図から出たもので、言わば象徴的中心点となって今後の施設の発展を見定める。古典的実例あるいは技術的基準などに拘りなく閉鎖情況そのものに抵抗することで、アールトは有機

的柔軟性を手に入れようと懸命だった。そうすれば機能と生産は形態に拘りなく相互の役割を進めることができるだろう。さらに農業と産業はそれぞれ風土に影響し合い、その結果、人間の幅広い要求に応える共生状態が生まれることになるだろう。

確かにアールトの主張する「森林都市」の脱都市化の原理は、30年代や40年代に北米で実現したTVA（テネシー川流域開発公社）や「グリーンベルト・ニュータウン」と言った地域計画の実例に、直接、刺激された結果だといえるかもしれないが、こうした先駆的原型的思想は、結局、北米よりもフィンランドにおいて実証されたのだ。とりわけヘルシンキ郊外のタピオラの「森林都市」は1949年から62年に亘って建設されたのである。何故こうしたことになったのか、その理由は政治に由来し、環境に由来する。社会・民主主義国家のフィンランドは戦後直ちに主要再建計画に取り掛かり、一方、北米は戦争に勝利し、不況に打ち勝ち、意気揚々として自由放任資本主義による復興計画に取り掛かり、国家補助の「グリーンベルト・ニュータウン」を個人所有に売り渡し、ルーズヴェルトの言う「ニューディール」を未成熟のまま終わらせた。

アールトは、建物とは圧制的であるよりも享楽的であるべきだと主張する北欧型の建築家の集団に属していると考えてもよかろう。その意味は、いかなる厳密な直交線といえども敷地あるいは計画の不具合が要求する限り、当然、中断され、あるいは変更されるべきということだ。1960年、イタリアの歴史家レオナルド・ベネヴォロはアールトの技術的近代化や合理性についての考察を次のように要約している。

第2部　有機主義的思想の変遷　1910-1998

最初の近代的建物においては、直角の不変性は、ア・プリオリにすべての要素の間に幾何学的関係を設立することによって構成過程を一般化することに主として役立ち、それはすべての軋轢が、線、面、立体によって幾何学的に解決され得ることを意味した。斜めの使用はそれと反対のプロセス、存在するものに不均衡と緊張感を許し、要素と環境の物理的不変性によってバランスをとることを許しながら、形態をより個性的により正確にするプロセスへの道を示した。そのような建築は説教めいた厳格さを失い、温かさ、豊かさ、情緒を得、最終的にはその行動の領域を拡げた。何故なら、その個体化のプロセスは既に認められている一般化された方法に基づき、それを前提としたからである。★24

アールトの思想から生まれてくるものは詩的で、しかも身近な建物の手法だ。それは単に近代的意味でのフィンランドの国民的伝統であるだけでなく、そればかりかスカンディナヴィアを越えて種々雑多な作品にまで広範囲に影響を及ぼしている。たとえば1965年にカリフォルニアのソノマに建てられたチャールズ・ムーア設計の「シー・ランチ・コンドミニアム」がそれだし、1968年にスコットランドのセント・アンドリューズ大学に実現したジェームズ・スターリング設計の学生寮がそれである。

アールトの影響はイベリア半島にまで及び、1962年のサラマンカに建てられたフェルナンド・アルバの「エル・ロロ修道院」や1965年にポルトガルはマトジーニョスに完成したアルヴァロ・シザ設

計のキンタ・ダ・コンセイソン水泳プールがその実例である。実際、アールトの作品は20世紀の全域に亘ってイベリア半島の建築家達に最初の霊感を与えてくれたものとして記憶されている。そういう例を1992年にパルマ・デ・マヨルカに実現したラファエロ・モネオ設計のミロ財団に見ることができる。

第3部
普遍文明と国民文化
1935-1998

制約としての地域主義に対してもう一つの地域主義がある、それが解放としての地域主義だ。これはその時代に勃興しつつあった思想にとくに歩調を合わせた地域主義を意味している。私達はこれこそ「地域主義」と呼びたい。なぜならそれはまだどこにも生まれていないからだ……やがて地域という理念が発展するだろう。そして地域は間もなく概念になるだろう。カリフォルニアでは20年代から30年代にかけて欧州の近代的理念が当時展開しつつあった地域主義と合流した。一方、ニューイングランドでは欧州の近代主義が厳格で融通のきかない地域主義と合流した。当初は両者とも抵抗していたが、やがて互いに和解した。こうしてニューイングランドは欧州の近代主義をことごとく取り入れた。なぜならニューイングランド固有の地域主義は制約の寄せ集めに過ぎなくなったからである。

——ハーウェル・ハミルトン・ハリス[★25]

普遍化という現象は、人類の進歩と言われているが、同時にある種の微妙な破壊活動も果たしている。その対象は間もなく取り替え不可能な厄介事になる伝統文化そのものである。そればかりではない、著者が時間に期待をかけていることも破壊活動の対象である。時間こそが偉大な文化の創造の核であり、私達が生命を解釈するときの基盤となる。著者はこれこそ人類の倫理的、神話的中心であると呼びたい。議論はまさにここから出発する。私達は次のように感じている。もし私達にたった一つの世界文明しか許されないとしたならば、たちまち文化的資源を使い切ってしまう消耗しか残されていないだろう。あるいは消費だけしか残されていないだろう。これでは過去の偉大なる文明をすべて使い切ってしまうことになる。こうした先行きから来るある種の脅迫感が、不安感を伴いながら、気配を見せている。著者がかつて基本文化と呼んだものとは正反対の凡庸な文明が目の前で広がりつつある。世界中のどこでも、人は同じ劣悪な映画を眺めている。同じスロット・マシーンで遊んでいる。同じ残虐行為をテレビで眺めている。同じ宣伝の洒落た文句を聴いている。まるで人類が一団となって根底的な消費文化と出会い、一団となって下位文化の段階に踏み留まっている。まるで私達は低開発状態から抜け出して危機問題に直面する人達と同じではないか。近代化への道筋に至るには、かつて一国の存在価値そのものであった古来の文化的過去を惜しげもなく投げ捨てることが必要なのだろうか？　ここに逆説がある。一方において自らを過去の土壌の中に根付けなくてはならないし、国民的精神を築かなくてはならない。植民地主義者共が彼等の個性を定着させる前に精神的そして文化的再活動を広げなくてはならない。しかし近代的文明に参画するためには、科学的、技術的、政治的合理性を取り入れることが必要だ。それは全ての文化的過去をやみくもにそしてことごとく放棄することがしばしば必要なのだ。事実、あらゆる文化は近代文明の衝撃を維持することも、吸収することも出来ない。ここに逆説がある。いかに近代的になるか、いかに起源に戻れるか、いかに古くて、休眠状態にある文明に復帰できるか、いかに普遍文明に関与できるか。

——ポール・リクール『歴史と真理』1961年[★26]

3・1 共同体と社会

「共同体」と「社会」とは対立関係にある。それがこの論考の趣旨である。いうならば、基本的には農業が主体である農村「文化」の伝統的形式に基づいて、さまざまな「社会」が生じた。それに対して、主として科学的管理法の (Taylorized) 産業生産体制に基づいて、普遍的技術 - 科学的原理に左右される「共同体」が生じた。その両者の間には社会 - 文化的対立関係の局面が設定され、20世紀を通じてさまざまな形態が設定されてきた。それは現代生活のあらゆる場面に影響を与え、とりわけ建築には顕著に現れている。

一方において普遍文明、そして他方において特異な仲間同士ないしは国家文化（文化の様相についてはポール・リクールが人類の倫理的中心そして神話的中心として銘打っているが）との軋轢が建築のなかに再び現れようとしている。とりわけ1918年から1929年にかけての欧州アヴァンギャルドの最初の勝利と

して鮮やかに描かれているのである。「近代のプロジェクト（modern project）」（フランス啓蒙思想にまで遡ることができるが）の即効性を素直に信用した成果が第一次世界大戦（それはなんと「戦争を終わらせるための戦争」と呼ばれた）の終戦（1918）と1929年の大恐慌との間に建築において目覚しい精力と信念を堂々と表明することになった。その結果何が起きたか？　資本主義世界の社会－経済的平衡状態は縦横無尽に寸断され、到底、回復できそうにない危機が発生した。この危機は第二次世界大戦（1939－1945）まで続き、さらにその後の再建と新生された繁栄にまで続いたのである。

この時期を通じて近代のプロジェクトのイデオロギーの持つ推進力あるいは反推進力は主だった左翼陣営による革命を引き起こし（すなわち1917年10月に端を発したロシア・ボルシェビキ革命ならびに1934年から48年にかけての毛沢東の指導した中国共産主義革命）、欧州やアジアにおいては反動的ファシスト革命を発生させた情況に対抗する拠点と見なされることになった。このように連続して生じたグローバルな変動によって、結果的には、近代化が一夜にして完了し、新しい世界に生まれ変わることにはならなかった。

一方、建築はしばしば取り上げられるように、純白で、抽象的で、合理的な国際様式として定着した。しかし反面、近代化は限りない逆転と逸脱を蒙ることになり、ローカルとグローバルの両尺度のなかで激しい闘争を散発的に繰り返すことになった。

最も敏感な創造的精神にとって特徴的なのは、言うまでもなく、繊細明敏さだが、所謂、近代化の先駆者達はそれを発揮してさまざまな手法で近代のプロジェクトを定着させた。ある時は建築を世間から受け入れられるために風土性を近代技術風に再解釈してみせたり、その結果、近代化を採用しながら

130

第3部 普遍文明と国民文化 1935-1998

地方性を提示したりした。またある時は反対に、その意に反して、国家の威信を表明するために古典主義の常套手段である規律性を強調しながら、伝統的制度の遺物や法人組織の付属物を取り付けることもあった。こうした二つの要約した目的に向かって大局は分断されることになる。第一はル・コルビュジエのグローバルな影響である。第二は「新しい記念性」である。これは1926年から1945年にかけてイタリアの合理主義者の作品のなかにも散見できるものであるが、やがて1945年以降、ルイス・カーンやミース・ファン・デル・ローエの戦後の作品やそれに追従するポストモダンの記念碑的作品に独特な輝きを与えて登場する米国運動独特の復古主義である。それは所謂「アメリカの平和」の名のもとに打ち立てられた。

3.2 ル・コルビュジエが英国、ラテン・アメリカ、そして日本に与えた影響 1935-1970

（1987年3月5日から6月7日まで、ロンドンのヘイワード美術館で）英国で生誕100年記念展覧会「ル・コルビュジエ：世紀の建築家」が充分過ぎるほどの規模で開かれ、20世紀の建築にル・コルビュジエの思想と作品が与えた圧倒的影響を示した。その影響たるや第二次世界大戦以後、一段とグローバルな規模に及んだ。ブルーノ・ゼヴィの布教宣伝活動にも関わらず、フランク・ロイド・ライトの影響は衰える一方であり、他方、ル・コルビュジエの誰にでも通用する作業方法は人気があった。彼の一般的人気

は戦前から定評があった。とりわけ英国では、その強力で独特な伝統にも関わらず、驚くべきことに、1927年に彼の著書『建築をめざして』の英訳が出版されてからというもの、「新純粋主義」の建築は際立った流行となった。30年代の英国では、この一派の最も成功した指導者と言えばロシア生まれの移民建築家バーソルド・リュベトキン（テクトン）であった。彼が設計した「ハイポイント-1アパートメント」は1935年にロンドンに建設され、第二次世界大戦以前の英国近代運動の基礎を固めるのに役立った。欧州では第二次世界大戦によって近代運動は締め出されてしまったが、ル・コルビュジエも純粋主義を脱出して、その「ブルータリズム」的作風は1950年代の英国では流行として再度圧倒的に受け入れられた。これに直ちに反応を示したのがアリソンとピーターのスミッソン夫妻である。1952年の2人の計画案「ゴールデン・レイン集合住宅」がそれである（図84）。1958年サリー州リッチモンドに完成したスターリングとゴーワン設計の「打放しコンクリート (béton brut)」と煉瓦化粧の集合住宅もその例である。その当時、英国に発生した所謂「新ブルータリズム」は、部分的には、ル・コルビュジエの言う「打放し」建築から影響を受けていた。だが同時にアルヴァ・アールトやルイス・カーンからも同様に鼓舞されていたのである。そういう例はスターリングとゴーワンによる1959年にレスターに建設されたレスター大学「工学部棟」から判断されるだろう（図85）。

ル・コルビュジエの並外れた感受性や設計者としての才能はともかく、彼の戦前の影響力は、とりわけ1930年に出版された全集の第一巻が発行されて以来、その思想の類型学的発想に大々的に由来していることが明白である。同時代の建築家の誰よりも彼は近代建築の類型学を練っていた。それはあら

第3部 普遍文明と国民文化 1935-1998

図84 アリソン・アンド・ピーター・スミッソン設計 ゴールデン・レイン集合住宅計画案 ロンドン イギリス 1952年 透視図

図85 スターリング、ゴーワン設計 レスター大学工学部 イギリス 1959年

ゆる分野に適用されるものだった。こうした規範的なものに対する生来の傾向に加えて、コンクリートによる枠組を空間の原理として自由な平面を次々に生み出してゆく技量によって、彼は広範囲にわたる機能を全て直交空間の中で用立てて見せることが可能だったのである。同時に彼は「エコール・デ・ボザール」独特の要素主義的技法を活用することもできた。その結果、記念碑的規模の市民施設を一体化して大規模な複合施設に纏め上げることもできた。その良い例が彼の純粋主義時代の最後の頃の作品のなかに見ることができる。一つは国際連盟（1927年、図86）の計画案とソヴィエト宮殿（1931年、図87）の計画案である。

彼の類型学的そして要素主義的方法が最初に立証されたのは1930年代後半期にブラジルの近代化政策推進のためにさまざまな開発が実行された時であった。とりわけ1936年のブラジル訪問は2度目で、その折、ルシオ・コスタが指導する若い建築家達と共同してリオ・デ・ジャネイロに新設される教育省の建物を共同提案した（図88）。この建物では、彼の主張する「五つの要点」に、北米滞在中に始めて思いついたという「日除け（brises soleils）」が加わったが、ブラジル独特の地域的変形作用を蒙ることになった。とくにオスカー・ニーマイヤーの初期の作品を見ると地域的変形作用がよく分かる。

ニーマイヤー自身は教育省設計中とりわけ目立った存在だったが、やがて自ら自由な形態言語を発展させていった。その例が1939年にニューヨーク万国博覧会に立てたブラジル館である（図89）。さらにニーマイヤーは画家で造園家のロベルト・ブーレ・マルクスと協力して建物の領域を超えて地形上の連続性を拡張する自由な平面図の空間的可能性を拡大することにも成功した。かくしてニーマイヤーは

134

第3部 普遍文明と国民文化 1935-1998

図86 ル・コルビュジエとピエール・ジャンヌレ設計　国際連盟競技設計　ジュネーヴ　1927年　アクソノメトリック

図87 ル・コルビュジエとピエール・ジャンヌレ設計　ソヴィエト宮殿競技設計　モスクワ　1931年　透視図

図88 ル・コルビュジエ、ルシオ・コスタ、オスカー・ニーマイヤー設計　教育省　リオ・デ・ジャネイロ　ブラジル　1939年

図89 オスカー・ニーマイヤー設計　ブラジル館　ニューヨーク万博　1939年

第3部　普遍文明と国民文化　1935-1998

ル・コルビュジエの純粋主義的文体論を変形してブラジル流バロックを想わせる造形へと行き着いた。一方、ブーレ・マルクスは異国風植物を素材として同様に有機的に配置してバロック風表現を豊かにした。異国風植物の大半はこの国の熱帯降雨林を探検することで見出された。

ニーマイヤーの天才が成熟に至ったのは1942年。この時、彼はベロ・オリゾンテ近郊のパンプーラにカジノを実現した。ここで彼はル・コルビュジエが言うところの「建築的プロムナード (promenade architecturale)」を最も生き生きと空間の構造として再解釈してみせた。それはあらゆる点からみて造形的に豊かな作品だった。たとえば試合場へと上ってゆく華やかな斜路は2階分の高さを持った歓迎気分に溢れた広場であり、さらに楕円形の廊下は食堂と円形の舞踏場に面している (図90、91)。すべての箇所が快楽的であり、建物は雰囲気としては強烈な対照を示し、トラバーチンあるいはジュパラナ石などで仕上げた建物の正面の端正な姿から淡い桜色のガラス、縞子、伝統的ポルトガル風タイルで仕上げた内部空間の異国趣味に至るまで多彩であった。

建物にはヨット・クラブ (図92)、シェル・コンクリートによる教会、湖畔の舞踏場などが付属して、それらはパンプーラ一帯に散らばり、ニーマイヤーによるブラジル流近代主義の総決算を示すものであった。建物はブラジルの国威を示すものであり同時に自由闊達な空間を内包する文化を示すものであった。やがてニーマイヤーは1955年のブラジルの新首都ブラジリアなどの設計によって国家の威信を示す建物群を次々に完成させ次第に「新しい記念性」へと転向していった。彼が当初抱いていた構想は光彩陸離、わずか半世紀の活動によって充分認められうる見事なブラジル建築を育て上げたわけだ

図90 オスカー・ニーマイヤー設計　カジノ　パンプーラ　ブラジル　1942年

図91 オスカー・ニーマイヤー設計　カジノ　パンプーラ　ブラジル　1942年
1階平面図

第3部 普遍文明と国民文化 1935-1998

図92 オスカー・ニーマイヤー設計 ヨット・クラブ パンプーラ ブラジル 1942年

図93 パウロ・メンデス・ダ・ロシャ設計 パウリスタノ・アスレチック・クラブ体育館 サン・パウロ ブラジル 1957-1961年

が、無論、ニーマイヤー自身の作品の他に多くの才能ある建築家達による作品もあった。アフォンソ・レイディ、リノ・レヴィから始まってリナ・ボ・バルディ、パウロ・メンデス・ダ・ロシャに至るまでの人々である。このなかで特に目立つのはおそらくパウロ・メンデス・ダ・ロシャであり、ニーマイヤーに続く世代の指導的建築家だった。それは彼の驚くべき作品を見れば納得が行く。すなわち1961年、サン・パウロに完成したパウリスタノ・アスレチック・クラブである（図93）。それががっしりした鉄筋コンクリート構造で、単純な表現を具え、構造は大胆で、空間としては大らかで、間違いなくブラジル的である建物に出会った感じである。

ル・コルビュジエがブラジルに与えた衝撃は言わば触媒であったが、ラテン・アメリカでの現代建築はまさしくル・コルビュジエという出発点がなければ到底予想も付かないものであった。それはあらゆる意味で鉄筋コンクリート構造の持つ造形的表現の可能性を切り開く基盤であった。アルゼンチンの建築家アマンシオ・ウィリアムズの巨大な計画案はその最たるものである。もともと彼はル・コルビュジエがラ・プラタに計画したクルチェット邸（1949年）の現場担当の建築家であった。その彼が1954年から1968年にかけて、ル・コルビュジエの純粋主義時代の建築の造形的可能性を遥かに超える実験的なコンクリート構造による見事な運作として構想したものである。まず無梁版柱に支持されたシェル・コンクリートの掩蓋（canopies）から高層の外構造（exoskeleton）。さらに床版は建物の頂点にある分厚いコンクリート製のトラスから鋼索（cable）で懸垂される計画であった（図94）。1945年にウィリアムズが計画した橋梁住宅はマル・デル・プラタに建設された父の家であるが（図95）、明らかに

第3部 普遍文明と国民文化 1935-1998

図94 アマンシオ・ウィリアムズ設計 高層建築計画案 1946-1948年 立面図、断面図

スイスのロベール・マイヤールの範例であるコンクリート製橋梁を手本としており、まさに同じ方向性を示している。このような実例通りの提案は他の建築家の場合にもあり、その顕著な例がアルゼンチンのクロリンド・テスタである。彼の1959年ブエノス・アイレスに完成したロンドン・南アメリカ銀行の異様なコンクリート造の外構造はまさにそれである（図96）。実際、ウィリアムズがアルゼンチンの建築家達の次の世代にも影響を与えていることはまず間違いない。彼等は同様に大胆な構造的手法に沿って作品活動を進め、とりわけマンテオラ、サンチェス、ゴメス、サントス、ソルソナそしてヴィニョリ達が共同設計する場合には、1969年から1978年にかけて、一連の構造・合理主義的な近代建築を設計したのである。彼等の傑作はBCBAと呼ばれる銀行の支店で1969年にはブエノス・

図95 アマンシオ・ウィリアムズ設計　ウィリアムズ邸　マル・デル・プラタ　アルゼンチン　1945年

図96 クロリンド・テスタ設計　ロンドン・南アメリカ銀行　ブエノス・アイレス　アルゼンチン　1959-1966年　断面図

第3部　普遍文明と国民文化　1935-1998

図97　マンテオラ、サンチェス、ゴメス、サントス、ヴィニョリ設計　BCBA銀行支店　レティロ　アルゼンチン　1969年　断面図

図98　マンテオラ、サンチェス、ゴメス、サントス、ヴィニョリ設計　BCBA銀行支店　レティロ　アルゼンチン　1969年　平面図

アイレスのレティロ地区に建てられた（図97、98）。これはバンコ・デ・ラ・シウダッド・デ・ブエノス・アイレスと呼ばれる銀行のために建設されたもので、一連のガラス張り銀行の一つであった。この小規模でガラス張りの塔のような建物は、テスタの主張した正統派的な銀行建築からもなにやら、新構成主義的語彙を備えているように見える、あるいはスターリングのレスター大学工学部からもなにやらなのである。

世紀の創造主としてル・コルビュジエの影響は欧州や南米といった境界を越えて拡大した。そうして日本や南アジアに近代建築を植えつける出発点の役割を果たしたのである。ブラジルの場合と同様、影響はある重要人物たちによってもたらされたのである。日本では坂倉準三と前川國男、インドではバルクリシュナ・ドーシである。彼等はいずれも若い時期にパリのル・コルビュジエの事務所で働いた。坂倉と前川は30代半ば、第二次世界大戦の前である。ドーシは戦後直ぐに事務所に入所し、ル・コルビュジエがチャンディガールに記録に残る作品群を設計した時の現場監督であった。この経験がドーシにとって、後年、パンジャブでの新首都計画につながり、さらにインドの近代化政策を推進するジャワハルラール・ネルーの計画を象徴する中央広場にもなったのである。

結果的にドーシの作品の表情をみると米国の建築家ルイス・カーンから多くを負っていることがわかる、同時にル・コルビュジエにも多くを負っていることが分かるし、コルビュジエ由来のコンクリートに対する強迫観念から逃れようとしながらもその影響を受け、その後1961年にアーメダバッドに建設した自邸から分かる通り煉瓦を再評価するに至るのである。では坂倉はどうか？ 彼は1937年の

第3部　普遍文明と国民文化　1935-1998

図99　坂倉準三設計　日本館　万国博　パリ　フランス　1937年　アクソノメトリック

図100　坂倉準三設計　神奈川県立近代美術館鎌倉館　1951年　アクソノメトリック

パリ万博に建てた日本館（図99）や戦後の1951年に建てた神奈川県立近代美術館鎌倉館（図100）でも架構体を鋼鉄構造にしている。両者を見て、どうやら彼は鋼鉄による架構体は日本古来の木構造に相似しているのではないかと心を動かされたのではないか。その通りだとしても、防火、鉄筋コンクリート構造は日本ではすでに20世紀の前半期から耐震に対する対策がとりわけて盛んになっていた。坂倉がパリから帰国する以前から、すなわち20世紀の前半期から耐震に対する対策がとりわけて盛んになっていた。そうしたプロト近代的と言われる作品を指導したのがアントニン・レーモンドだった。彼は1923年、東京に打放し方式でコンクリート造の住宅を建てた。チェコ出身の米国人レーモンドはル・コルビュジエの事務所で働いたことはなかったが、新コルビュジエ風と呼ばれる作品の発展には大いに貢献するところがあった。当時、鉄筋コンクリート造という手法は日本ではそれほど一般的ではなかった。1930年代にレーモンドの有能な助手になる前川もまだル・コルビュジエの下で実習に励んでおり、ようやく1932年になってレーモンドの事務所で働くことになった。

レーモンドや前川達の新コルビュジエ風と呼ばれる作品のことはここでは触れない。ただここで注意しておきたいのは、日本の近代運動が20年代にはドイツ表現主義から刺激を受けていたことである。すなわち有機的な形態を志向する分離派運動がそれである。20世紀の最初の10年間も末頃、分離派は新即物主義へと方向転換するが、その直前、堀口捨己は1938年大島に測候所を建設した。前川は実現せずに終わった設計競技に応募した。1931年上野に建てられる帝室博物館である。そして1933年には第一生命保険相互会社である。これらはいずれもル・コルビュジエによる1927年の国際連盟の

第3部　普遍文明と国民文化　1935-1998

図101　丹下健三　東京計画60　1960年

図102　丹下健三設計　香川県庁舎　高松　1955-58年　立面図と平面図

図103 ル・コルビュジエ設計　フィリップス館　ブリュッセル万博　1958年

競技案に包含される記念主義志向に呼応するものであるが、新コルビュジエ風と呼ばれるものはまだ見られなかった。1950年代で、そこで初めて日本でそれが確立されるのは前川の弟子筋の丹下健三であった。彼の最初の作品は広島平和記念公園ならびに広島平和会館原爆記念陳列館（1955年）であり、どちらも爆心地に近い。

そして1958年には香川県庁舎（図102）が竣工し、東京計画60（図101）が続いた。確かに後者は明らかにル・コルビュジエの1934年の「輝く都市」を根底にした一般的着想を巨大構造に「移設」したものであった。一方、前者はル・コルビュジエの戦後のコンクリート工法を打放し工法に移し変え12世紀の木造大仏様式に仕上げたもので、奈良に行って東大寺を見れば直ぐに分かるものであり、丹下にとっては日本固有の文化を示すものだった。だがこれで丹下とル・コルビュジエの微妙な関係が終わったわ

第3部 普遍文明と国民文化 1935-1998

図104 丹下健三設計 国立代々木競技場 東京 1961-64年 屋根断面図

図105 丹下健三設計 国立代々木競技場 東京 1961-64年 配置図

けではない。1958年のフィリップス館（図103）は1961年の丹下の戸塚カントリー倶楽部のクラブハウスに劇的に反映されているし、さらに一段と直接的に1964年の大作国立代々木競技場（図104、105）に反映されている。

前川も同様にル・コルビュジエの戦後の作品から影響を受けた。それが最も明瞭なのは前川が設計した晴海の集合住宅（1958年、図106、107）である。しかしル・コルビュジエの1952年のマルセイユの「ユニテ・ダビタシオン」からはほんのわずかしか引用されていない。むしろ「晴海高層アパート」は雑種的作品であって、西欧の範例を日本の伝統に同化させることを、あるいはその逆を試みていた。それが部分的ではあるが現れているのは、重厚で耐震コンクリート構造の架構を日本の伝統的木造架構に仕上げようと室内を引き戸にしたり、畳を敷いたりしているところである。こうした異種関係が並列するのは近代化によって引き起こされた文化的激動によって初めて成り立つことができるのであるが、後年、前川もそれを認めていた。彼は、フランクフルト学派の哲学者ヘルベルト・マルクーゼのように、技術・科学的近代化が必ずしも人類の生命にとって貢献する成果にはならないと認めざるを得ないと感じていた。1964年、前川は次のように書いている。

近代建築なるものには、科学、技術また工業の成果が、大筋の背景として通っているし、また通っていなくてはならない。ところで、われわれはそのような近代建築が、なぜ非人間的なものになるかという問題をつねに考えさせられる。これには原因がいろいろあると思うのであるが、第一に考

150

第３部　普遍文明と国民文化　1935-1998

図106　前川國男設計　晴海高層アパート　東京　1958年　透視図

図107　前川國男設計　晴海高層アパート　東京　1958年　廊下と畳式部屋の平面図

えられることは、近代建築というものが人間的な要求、人間的な自発性というものを心棒にして創られないで、別の心棒、例えば資本の利潤とか利害とかを中心にして創られているということである。あるいは近代国家のもつ強大な官僚機構の機械的な作業によって作られる、「人間」とはおよそ無関係な予算の枠といったものに、辻褄を合わせようとするからである。次にもうひとつは、科学、または技術やあるいは工業そのもののなかに、人間があるものを理解しようとするときにとってだて、すなわち単純化とか抽象化とかの作業によって、人間的な現実から遠ざかるということが起こるのではないかと思われる。

（中略）近代建築は人間の建築としての「初心」を思いださねばならない。科学といい、工業といい、人間の頭脳で考えられたものであるのに、それによってつくられる近代建築や近代都市が、何故に非人間的なのであるか。近代建築の「初心」を曇らし、使命感をゆがめるものは、つまりは人間の行動を規制する倫理であろうし、その背後にひそむ近代的な価値判断の体系であるはずである。その同じ倫理と価値の基準が、近代文明をうごかして人間の尊厳を抹殺し、「人権宣言」を空文としているのではないだろうか。（中略）悲劇の終結は、それほど簡単ではないはずである。（中略）われわれは西欧文明の源流にさかのぼって、これをきわめる必要がある。もしそうした新しい力が、西欧文明の源流にも見当たらなかったら、われわれはこれをトインビーとともに東洋に求めるのか、

152

第３部　普遍文明と国民文化　1935-1998

図108　丹下健三設計　山梨文化会館　甲府　1961-66年　立面図

それとも日本に求めるのか。[27]

世界の建築家としての丹下の名声は1960年代に頂点に達した。彼の作品はいよいよ巨大化、高層化していった。例えば甲府の山梨文化会館（1966、図108）から始まって、同年震災に襲われたマケドニアの首都スコピエの再建計画、さらに東京築地に塔を連結したような格好の電通テック本社ビル（1967）などがある。これらの作品はいずれも丹下が1961年に組織した建築家、都市計画家、構造技術者の学際的集団「ウルテック」によって設計された。しかしながら丹下の盛名を馳せた新コルビュジエ風もいまやその威信を失おうとしていた。たとえば、大阪で開かれた70年万博に磯崎新が担当した「お祭り広場」はまったくの非物質化した空間格子であった。建築評論家川添登が指導した急進的「メタボリズム運動（1959-64）」も短命に終わり、やがて日本にも新しい世代が登場した。いわゆる「日本の新し

い波」である。彼等は槇文彦、伊東豊雄、安藤忠雄など近頃売り出し中の近代主義者だった。その作風は新コルビュジエ風に見られる積極性とは根本的に断絶したそれぞれの個性を表現するものだった。このような亀裂現象はそれぞれの建築家達に自らの進路を選ばせることになった。槇文彦や大高正人はCIAM（近代建築国際会議）が主張する全体計画などには背を向けて、都市の形態は断片の集合にすぎないという。一方、伊東や安藤は1970年代半ばにみずから内省的な居住空間に閉じこもろうとした。その実例が彼等が当時実現した中庭住宅である。

3.3 新しい記念性とアメリカの平和 1943-1972

近代運動の主要人物達は、いずれもCIAMに関係ある人達であり、彼等は第二次世界大戦の最中にありながら文化的独自性、象徴的形態の必要性などの問題をまず論じなければならないと主張した。彼等の認識では、所謂、アヴァンギャルドの近代プロジェクトはある意味で社会から受け入れられていない。つまり近代のプロジェクトは水泡に帰したと見ていた。そのため彼等は建築の機能主義の根源にある「象徴性の不足」あるいは「象徴性の欠陥」を取り上げようとした。とりわけこの問題は両大戦の間に国際的に知れ渡った構成主義のなかにあまりにも認められていたのである。それに対する反応の結果が、すなわち、宣言集「記念性についての九つの要点」である。これは、1943年当時、米国に亡命中だった建築史家ジークフリート・ギーディオンや建築家ホセ・ルイ・セルトや画家フェルナン・レ

154

第 3 部　普遍文明と国民文化　1935-1998

ジェ等によって執筆された。ここで指摘された九つの要点とは、すなわち、たった一つの根本的急所を突くものであった。つまり、記念碑的建物の要求である。同様に、集団的象徴として役立つ造形的公共空間の数々である。それらによって社会は自らの共通意識を獲得し、記念碑と場所－形態の双方を民主的に共有することによって自己意識を獲得するのである。

米国においては、このような批判的反応に対する対応は瞬く間に現れた。1944 年、亡命中の建築家パウル・ツッカーは「新しい記念性」を主題にして会議を招集した。この事件は戦後直後の米国建築の発展には極めて重要であったと思われる。何にもまして、当時無名だったフィラデルフィアのルイス・カーンが初めて理論的一文を物し、記念性の必要を強調した。奇妙なことに、ギーディオンの「九つの要点」を理論的に強調し、カーンはこんな風に論を進めるのである。「作品に記念性を与えるのは作品の要求項目でも、類型的実体でもなく、作品の技術的体系に依存している」。

カーンは最終的にこうした唯物論的立場に固執することになるが、ここで興味あるのはカーンの 1944 年の論文が現代の建物の近代化や、近代化に伴う新たなる建設手法を強調していることである。建設手法を通じて達成されることになる「類型」とか「場所－形態」には全く留意していないのである。

カーンの経歴を見ると最終的進化を目指している意図が窺われるが、1944 年当時のカーンの当初の目標は空間格子の非物質的能力の表示にあるらしく、これは皮肉というより他に言いようがない。その空間格子といえば、溶接した管状の鋼鉄から組み立てられ、ガラスで被覆されているのである (図 109)。言い方を変えれば、カーンは米国の技術崇拝者リチャード・バックミンスター・フラーの影響を受けて、

図109 ルイス・カーン　空間格子による展示会計画　1944年

図110 ルイス・カーン設計　イェール大学アート・ギャラリー　ニューヘイヴン　アメリカ合衆国　1952年　断面図と天井伏図

第 3 部　普遍文明と国民文化　1935-1998

非物質的な記念性に思わず憧れたのではあるまいか。その姿は70年代初期の欧州ハイテク建築家レンゾ・ピアノ、リチャード・ロジャース、ノーマン・フォスターが追究していたのを想わせる。

カーンによる四面体を利用した空間格子工法による最初にして最も重要な試みといえば、1952年のイェール大学付属美術館（図110）である。しかもこの美術館には記念碑的性格まで備わっている。しかし建物をみると、既に述べたように、フランク・ロイド・ライトの「ラーキン・ビル」の影響を受けて「奉仕する空間 (servant)」と「奉仕される空間 (served)」の関係が明瞭に示されているのである。ライトの事務所建築の場合にはとりわけ「奉仕する空間と奉仕される空間」の関係が細分化されていることとは間違いなく事実であった。一方、イェール大学アート・ギャラリーの場合を見ると、こうした階層的区分にはダイアグリッド (diagrid) による鉄筋コンクリートの床版によって表現性が与えられている。この床版はギャラリーの内部空間全体を覆い、見たところ空間格子のように見えるが、実は現場打ちコンクリートによって作られているのである。ここでカーンが初めて見せるギャラリーに対する敬意と記念碑の性格の区別を経験することになる。ギャラリーに対してはダイアグリッドの床版を設け、階段棟、昇降機、洗面所など付属的な「奉仕する空間」に対しては平板な床版構造としたのである。

カーンがライトの「ラーキン・ビル」に負っていることがもっとも明瞭に表れているのは、間違いなく、1959年のペンシルヴェニア大学リチャーズ研究所ということになろう（図111、112）。この建物では平板で煉瓦造りの「奉仕する空間」の縦軸が避難階段や排気塔を包み込みながら実験棟と向かい合い、「ラーキン・ビル」の階段塔と設備棟を偲ばせながら、不幸にもこの建物の完成のその年に「ラーキ

図111 ルイス・カーン設計　リチャーズ研究所　ペンシルヴァニア大学　フィラデルフィア　アメリカ合衆国　1959年　スケッチ

図112 ルイス・カーン設計　リチャーズ研究所　ペンシルヴァニア大学　フィラデルフィア　アメリカ合衆国　1959年　平面図

第3部　普遍文明と国民文化　1935-1998

ン・ビル」は解体されてしまった。実験棟それ自身は「九つの正方形」を組み合わせた直交行の空間格子の床版で、張力を加えた (post-tensioned) コンクリートから構成されたように見えながら、実はプレキャスト・コンクリートによる構成材であって、明らかに記念碑的な「空間―形態」を獲得するべく何らの天井も設けずに表示された。科学的実験の明らかに過程尊重的な性格から、カーンは科学に対する敬意として故意に考案したのかもしれない。こうした事が、教会であろうと、あるいは現代の世俗的建物であろうと、極めて成功するようになった理由なのであろう。今、ここに美術館がある。その名前は1972年にテキサス州フォートワースに完成したキンベル美術館である。この作品こそカーンの生涯において最高にして高貴な存在であった（図113、114）。

キンベルの場合、空間格子による先入観がまず放棄され、長手に伸びる張力を加えたコンクリートのスラブ工法に任せることになった。実はこの工法こそ必要欠くべからざる構造要素であって、この美術館はこうして建設されたのである。つまりここでは近代性と記念性とが弁証法的相互作用によって、あらゆる段階において同時にかつ明白に示されることになったのである。そこで第一段階として、現代芸術の展覧会場として何が最も相応しいかについて幾つかの異なった意見がある。すなわち、自由に使える融通の利くロフトスペースと、さらに伝統的な天窓式の「アンフィラード型 (anfilade)」方式の二つである。とりわけ後者の方は1983年にジェームズ・スターリングの設計によるシュトゥットガルト

図113 ルイス・カーン設計　キンベル美術館　フォートワース　テキサス州　アメリカ合衆国　1972年　配置図

図114 ルイス・カーン設計　キンベル美術館　フォートワース　テキサス州　アメリカ合衆国　1972年　部分断面図とサイクロイドの幾何学

の国立美術館にやがて見出されることになる。ところでカーンは1952年のイェール大学アート・ギャラリーでは前者を選択している。そして20年後、キンベル美術館を設計するに当たって、混成型 (hybrid) の空間形態を試みようとしている。こうすれば一辺104フィートの長さの各ギャラリーの上部空間に広がるアーチ状天井の軸線に沿った個々別々の部屋と、言わば、こうした長い梁間を横断するロフトスペースとを、同時に提供しようとするカーンの意図が明瞭になるのである。こうした二つの対照的な軸線は実に巧妙にしかも天井一杯に展示場で切り替えられ、どちらから見ても間違いなく美術館の重要な要素として読み取ることができるのである。近代性と記念性との対立関係は美術館のもう一つ別な水準において重要問題を提起する。キンベル美術館の場合、入館者の15パーセントしか自家用車の所有者がおらず、この人達が公園から公用道路を通って入館するときの通路の問題である。残りの人達は美術館の背後にある駐車場から真っ直ぐに近づき、中央の玄関への階段を上って入館する。こうした対立関係はそのままでは済むものではなく、自動車の利用と都市の形態といったさらに一般的な本質的問題へと移し変えられるが、実はかつてカーンはフィラデルフィアの中心地区でこれに関して幾つかの計画案を提出したが、どれ一つとして実現したものはなかった。

カーンの建築が米国の慣例にそぐわないことは、おそらく今もって充分には認識されていないだろう。しかしひとたびカーンに与えたライトの影響とか、あるいはさらに北米の建築的文化に与えた「エコール・デ・ボザール」の圧倒的な影響などを考えればそれはしごく納得の行くことなのである。実際、調査してみると「エコール・デ・ボザール」の後援を受けて修業に励んだカーンへの「エコール・デ・

3.4 ルイス・カーンが南アジア、カナダ、スイス、ドイツに与えた影響

　「ボザール」の影響はもとよりのこと、さらに最近の分析によれば、ライト自身にもその影響が与えられているらしいのである。実際、誰もが認めているように「エコール・デ・ボザール」が米国の建築的実務を19世紀末に滞りなく発効させるように用意したし、さらに20世紀の前半期の30年の狭間に、この北米という広大な大陸の活用や組織に必要とされる途方もない教育組織を文字通り一夜にして作り上げる偉業を成し遂げたのである。カーンの煉瓦の建物への偏愛をここでも認めなくてはならない。植民地の創設以降、ニューイングランドでは、この素材に与えられた信望ばかりでなく、その実用性においても、大いに受け継がれた。カーンの建築は常々米国の天候の微妙さには充分に適応するものではなかったが（エコール・デ・ボザール」の打ち出す新古典主義に共通する弱点だ）、それでもここに明白に認められるのは、サンディエゴのソーク研究所にカーンが柿板を用いているのは「地域性」に対する意思表示であったということだ。間違いなく、こうした仕上げ材に対する思い入れはこの国の東海岸から移し植えられたものであろう。ここらで結論を出しておこう。カーンはいささか形式主義者であって、気候などという切迫した事態には一貫して対応することが出来なかった。そうした事実をカーンがダッカに建設した政治局に取り付けられた不思議な窓から推定できる。窓は外気の眩しさを中和することは出来るが、通気に関していえば、まったくの役立たずであった。

第3部　普遍文明と国民文化　1935-1998

ル・コルビュジエの影響は南アジアにおけるカーンの影響とは全く別物だった。所謂「打放しコンクリート」工法は、ル・コルビュジエの50年代のアーメダバッドやチャンディガールでの記念碑的作品以後、近代ならびにポストコロニアルの建築にとって勇気と活力を与える格好の手本だった。しかしル・コルビュジエの影響も間もなく、カーンの構造的にも規範となる一体的な煉瓦建築に取って代わられることになる。それらの建築は南アジアの建築家にとって自らの煉瓦造の伝統を見直すきっかけを与えられたようなものであった。つまり次のような三つの事例はル・コルビュジエのコンクリートによる規範を煉瓦によって南アジア風に置き換えたように見ることも可能なのだ。いずれの事例も1956年にル・コルビュジエによってアーメダバッドに実現したショーダン邸(図115)から派生していることは間違いない。最初にくるのは1964年のアチュット・カンヴィンデのハリヴァラバス邸である(図116)。これら2軒ともアーメダバッドに建設された。次は1968年のチャールズ・コレア設計のパレク邸である。3番目は1969年に完成したマズハルル・イスラムの自邸であり、バングラデシュのダッカにある。

それはそれとして、コレアはおそらく最もコルビュジエ風な流儀で彼自ら「チューブ・ハウス」と名づけた作品を1962年にグジャラート住宅局の依頼に応じて設計した。そこではル・コルビュジエがしばしば用いる「メガロン方式(megaron type)」が断面図に取り込まれ、住宅の屋根に沿って自然換気が進むように仕組まれている(図117)。同時にコレアは新カーン風な考え方にも興味を示し、1963年にアーメダバッドのサバルマーティ・アシュラムに実現したガンジー記念館にはそれが窺われる。どう

図115 ル・コルビュジエ設計　ショーダン邸　アーメダバッド　インド　1952-56年　断面図

図116 チャールズ・コレア設計　パレク邸　アーメダバッド　インド　1968年　平面図と断面図

第3部　普遍文明と国民文化　1935-1998

図117　チャールズ・コレア設計　チューブ・ハウス　グジャラート住宅局　1962年

図118　アチュット・カンヴィンデ設計　ネルー科学センター　ムンバイ　インド　1978-80年　透視図

やらこの作品はカーンが1954年に発表したトレントンのコミュニティ・センターに由来している。同様に、カンヴィンデは間違いなくハーヴァード大学でヴァルター・グロピウスについて勉学をしたにも関わらず（1942－1947）、カーンの言う「奉仕する空間と奉仕される空間」の相違が彼の建築の中に繰り返し主題となって現れるのである。例えばカンヴィンデ設計のメサナ、グジャラートにある国立酪農工場（1970－1973）とかムンバイにあるネルー科学センター（1978－1980）などがそれである（図118）。それらの作品ではカーンのリチャーズ研究所を想起させるような棟が幾つも立ち並び、それが同時にムガール時代の伝統を思い起こさせるのである。

既に述べたように、バルクリシュナ・ドーシは50年代の初期にはチャンディガールの設計のためにル・コルビュジエの事務所で働き、1955年、首府建設の管理のためにインドに帰国した。一年後、自らの事務所を立ち上げたが、彼の最初の作品は当然のことながら新コルビュジエ風な「インド学研究所（1962）」であった。しかしドーシ自身の建築は1962年、カーンをインドへ招待して以来、決定的に変化した。カーンはこの時、アーメダバッドにインド経営大学院を設計したのである（1962－1974）。その年、ドーシはアーメダバッドに「環境計画・環境技術センター（Center for Environment Planning and Technology）」を設立し、自ら所長に就任し、1968年には研究所の建物の設計に着手することになった。おそらくその建物はカーンやル・コルビュジエの文体とムガール時代の伝統から派生した主題との混合物になっていたことだろう。とりわけそれはアクバルのファテプール・シークリーに見出されることになるだろう。

166

第3部　普遍文明と国民文化　1935-1998

インドの建築家達は60年代中期以降、とりわけ、低層、高密度の集合住宅の展開に「構造的」に貢献を果たしてきたように思われる。その発端はラジ・レワル設計のニュー・デリーのフランス大使館の集合住宅（1967-1969）であり、そしてハイデラバードのドーシによるECILタウンシップの集合住宅である（1969-1971）。実際、こうした動きは国家運動となり、1981年から1986年にかけて、今なおも建設途上にあるドーシのヴィドヤダール・ナガルおよびアランヤ群区の集合住宅（図119, 120）から始まって、ラジ・レワルのシェイク・サライの1980年のニュー・デリーの集合住宅（図121）や、そして彼の名声を高からしめた1982年に同市に完成した砂岩貼り付けのオリンピック村に至るまでの彼等の見事な功績は今日でさえもなお不十分ながらも認められているのである。スタイン、ドーシ、そしてバッラの通称「サンガート」と呼ばれる頭脳集団はこの分野では実践分野の中心地であり、低層、廉価の集合住宅計画の案を次々に提供し、その多くがヴァドダラのGSFCタウンシップ（1964）からハイデラバードのLICタウンシップ（1973）に至るまで実現されている。こうした作品の多くには、単純で廉価な住宅を通じて時間をかけて鍛えぬかれた創意が込められているのである。チャールズ・コレアもまた低層、高密度な集合住宅という主題には独創的な貢献を果たしてきた。とりわけ1973年、ペルーのリマで実施された国際的低層集合住宅展示会に出品した彼の原型案、Previである。ほぼ同じ頃、コレアはプラヴィナ・メータと協力して高層集合住宅の実験例を設計した。この作品は社会階級の特殊例を示している。ムンバイの28階建てのカンチェンジュンガ共同住宅棟（1970-1983）で、3階から6階にかけて32戸の2連式住宅が連なっている（図122）。この風変わりな

図119 バルクリシュナ・ドーシ設計　アランヤ集合住宅　インド　1981-86年
断面図

図120 バルクリシュナ・ドーシ　成長過程の可能性を示すスケッチ

第3部　普遍文明と国民文化　1935-1998

図121　ラジ・レワル設計　シェイク・サライ集合住宅　ニュー・デリー　インド　1980年　アクソノメトリック

図122　チャールズ・コレア、プラヴィナ・メータ設計　カンチェンジュンガ共同住宅　ムンバイ　インド　1970-83年

作品においてコレアは1922年のル・コルビュジエの集合住宅（イムーブル・ヴィラ）に具体化されている庭園と、1952年のマルセイユのユニテ・ダビタシオンから引用された断面図の造形的要素とを結び付けようとしている。さらに10年後の自作、新コルビュジエ風チューブ・ハウスも取り込もうとしている。ここでは2階分の高さの屋上庭園が直ぐ上の単位によって被覆されているが、明らかにコレアの「青空空間（open-to-sky space）」の強調が認められる。おそらく彼はこの共同住宅を低廉集合住宅にするかあるいは記念碑的要素を持つ社会装置にするかに関係なく、インドの社会組織的な文脈の中に建てられたならば、必ず付いてまわるある基本的原理を「青空空間」と考えていたのであろう。こうした社会装置として作品は、コレアの場合、屋内庭園や段状庭園を内包する低層の複雑な構成（labyrinths）だったことは間違いないが、ニュー・デリーの国立民芸博物館（1975-1990）やジャイプールのジャワハル・カラ・ケンドラ文化会館（1986-1992）といった文化施設のなかにきわめて適切な形態となって現れるのである。とりわけ文化会館はジャワハルラール・ネルー首相を記念するもので、平面図は九つの正方形のマンダラ様式であるが、間違いなく建物の外部は赤いアグラの砂岩で覆われ、古来からジャイプールの平面はそれに依存していると言われてきた九つの惑星に由来するもので、ある。この比較的単純で、1階建ての煉瓦建築は中心にある段状の市場の周囲に集まり、青空を仰いで、内向き中庭形式と対応しているが、これは、しばしばルイス・バラガンやリカルド・レゴレッタと言ったメキシコの指導的建築家達によって60年代初期から採用されてきた南アジア大陸における新カーン風の範囲を眺めてみると、マズハルル・イスラムの存在がバングラデ

第3部 普遍文明と国民文化 1935-1998

図123 マズハルル・イスラムとスタンリー・タイガーマン　バングラデシュの技術・幾何学図形　1970年

シュに近代建築を導入した点で一際目立っている。東パキスタン政府の専任建築家として（1958－1964）、イスラムはルイス・カーンを招待し、ダッカに政府関係の施設を設計させた重要人物として目立っている。カーンはこの計画に、1965年から1974年の死に至るまで深く関わることになった。イスラムは60年代半ばに自らの事務所を設立し、米国の建築家スタンレー・タイガーマンと共同関係を結び、1966年から1978年までにバングラデシュに五つの工業専門学校の設立に当たった。2人は単一な煉瓦工法の中に抽象的な新カーン風の類型学を組み込ませようと考えた。さらに類型学は固体壁、中空壁、控え柱、迫持、柱間などと言った伝統的煉瓦工法に沿った要素を内包するもので、これをさらに正方形、菱形、十字形、鍵形などさまざまな幾何学的形態に振り分けていった（図123）。これらを集めた辞書はイスラムによって作品のなかに生かさ

れることになった。シャヴァールのジャハンギルナガル大学（1967－70）、ジョエプルハットの石灰石採掘集合住居（1978）、ダッカの国立図書館（1978－79）である。

合衆国以外の米州で実現した最も革新的な新カーン風は、まず、モントリオールの67年万博に建設されたモシェ・サフディの「アビダ67団地」である（図124）。この注目すべき集合住宅はル・コルビュジエとカーンの2人から引き出された概念を改めて統合したものであった。そしてサフディ自身もマギル大学を卒業したあとカーンの事務所に一時勤めていた。さて「アビダ67団地」は1922年のル・コルビュジエのイムーブル・ヴィラに採用された「空中庭園（jardins suspendus）」の着想を生かした10階建ての格子状の集合住宅で、典型的なカーン流の四面体による空間格子からなり、158戸の住居が相互に食い違いながら段状に組み立てられている。しかし実際にはカーンの事務所の技術者であるオーガスト・コマンダントの設計による鉄筋コンクリートで製作されているのである。この複合住居では低層の住居の屋根が上層の住居の庭園として使われている。とりわけ重要なのは、この建物は世界で最初に起重機を用いてプレハブ方式でコンクリート版を取り付けた実例だったということだ。ところで、サフディはカーンやル・コルビュジエの双方から相互に影響を受けたただ1人の西欧建築家ではなかった。たとえばスイスのティチーノ出身の建築家達、アウレリオ・ガルフェッティやマリオ・ボッタはいずれもカーンからさまざまな影響を受けた。その実例は彼等の設計した住宅のなかに歴然としている。1961年のベリンツォーナ（ガルフェッティ）やリヴァ・サン・ヴィターレ（ボッタ）がそれである（図125）。

こうした新カーン風の系統に対して、ドイツの合理主義建築家であるオスヴァルト・マティアス・ウ

172

第 3 部　普遍文明と国民文化　1935-1998

図124　モシェ・サフディ設計　アビダ 67 団地　モントリオール　カナダ　1967 年

図125　マリオ・ボッタ設計　リヴァ・サン・ヴィターレの住宅　ティチーノ　スイス　1973 年　透視図

ンガースやヨーゼフ・パウル・クライフス達の70年代の作品をさらに加えなければならない。彼等はそれぞれ別々に自らの初期のブルータリズム的ないしは有機主義的発端から離れ（50年代半ばのケルンにおけるウンガースの煉瓦貼り自宅やクライフス自身がシャロウンに師事していたことを参照せよ）やがて独特の新カーン風の系統へと従属していったのである。この傾向は60年代半ばのイタリアの建築家アルド・ロッシ、ジョルジョ・グラッシにも散見される。確かにこのようなその後のドイツに見られる作品などはカーン風の一つと呼ぶわけにはいかないが、それが間違いなく基礎となって、クライフスの最初の規範的な作品となった1980年のベルリン市立清掃車駐車場や、あるいはウンガースの1984年のフランクフルト見本市に実現したような所謂「形而上学的」な高層事務所建築が、図式的厳密さとは言わないが充分に形式的厳密さを伴って現実化されたのである。こうした作品はウンガースの恩師であるカールスルーエ大学のエゴン・アイアーマンが唱える所謂「新機能主義」からの明確な出発である（1956年にフランクフルト郊外に実現したアイアーマンのネッカーマン施設を参照のこと）。これらはいずれもベーニッシュ達の戦後派「シャロウン一派（Scharounschule）」とはまったく対立するものであった。

そして最後にカーンとイタリア合理主義（テンデンツァ）、そして同様にオランダの構造主義的思想の建築家アルド・ファン・アイクについて触れなければならない。ファン・アイクは彼等と同様に「超時代性（timeless）」という思想に共鳴し、超歴史的建築（transhistorical）を唱え、1950年代後期にアムステルダム郊外に正方形の方形屋根を連続させて孤児院を建設した。ファン・アイクはこの超民族誌学的思想を「迷宮のような透明さ（labyrinthine clarity）」とまず名づけた。

3・5 批判的地域主義

この範疇が最初に定義づけられたのは、1981年、アレックス・ツォニスとリアンヌ・ルフェーヴル夫妻の独創的論文による。同論文はギリシャの建築家ディミトリスならびにスザーナ・アントナカキス（アトリェ66）夫妻の作品を扱ったもので、批判的地域主義の広範に及ぶ定義はまだ充分にその土地独特の風土性を獲得するまでには至っていなかった。ましてや1933年から1945年にかけての第三帝国時代が宣伝したような、「郷土様式 (Heimatstil)」という以前の時代の扇動的地方様式とも違っていた。批判的地域主義と呼ばれる形式に多少とも付随している要素のなかで、よく挙げられるのはそれが隆盛をもたらすというものであり、次に挙げられるのは社会、経済そして政治的な独立に対する憧憬である。確かに批判的地域主義という概念は逆説的な主張であって、それは批判的地域主義が土着文化と国際文明との間に介在する基本的な反対意見であるからだけではなく、この章の最初に引用したハーウェル・ハミルトン・ハリスの言葉通りに、あらゆる文化は他の文化との相互交換作用という独特の発展作用によるものだからである。このようにハリスは50年代半ばに「解放としての地域主義 (liberative regionalism)」という概念を、その当時の南カリフォルニアの建築文化に相応しいものとして断定したのであろう。ハリスはその時代に生まれつつあった思想に相応しいものを文化だと認めた。彼がその時述べたように、「私達はこれこそ「地域主義」と呼びたい。なぜならそれはまだどこにも生まれていない

からだ」。

近代カタルーニャ地域主義の思想は1952年、バルセロナの集団「グループR」の結成から始まった。彼等は多少なりと自意識過剰で、中心主義に対して反対派であった。J・M・ソストレスとオリオル・ボイガスの指導のもとに、集団はいささか戦前派の合理主義への回帰願望や、GATEPAC（戦前のCIAM賛同のスペイン派）の反ファシスト派の価値観や、そしてカタルーニャの大衆に相応しい現実的地域主義の表現を確立する必要性など、それらの間で揺れ動いていた。だがそれも比較的自由な情況と折り合いをつけていった。こうした板ばさみ情況に初めて触れたのはボイガスだった。彼は1951年に発表された論文「バルセロナ建築の可能性」の中で語っている。この運動の発端には様々な推進力があり、いかなる批判的地方文化もやむなく雑種性を持つことになった。まず、最初にくるのはノイトラや新造形主義から影響を受けたカタルーニャの伝統的煉瓦工法である。特に後者に関しては思い起こさく1953年に出版されたブルーノ・ゼヴィの著書『新造形主義建築の詩学』の成果として思い起こさせる。さらにイタリアの建築家イニャーツィオ・ガルデッラのイタリアの新現実主義の影響が続く。彼は伝統的な鎧戸や狭隘な窓や幅の広い庇を好んだが、同年、イタリアのアレッサンドリアに建設したカサ・ボルサリーノはその典型である。これに付け加えなければならないのは、とりわけ、マッケイ、ボイガス、マルトレルの作品である。いずれも英国の新ブルータリズムの影響をほのかに受けている。

ここにバルセロナの建築家J・A・コデルクがいる。彼は根っからの地域主義者である。その作品は1951年のバルセロナ、パセオ・ナシオナルに建設した8階建のISMアパートメントの地中海的

第3部　普遍文明と国民文化　1935-1998

図126　J・A・コデルク設計　ISMアパートメント　バルセロナ　スペイン　1953年　平面図

煉瓦土着様式から（図126、ガルデッラのカサ・ボルサリーノの鎧戸や薄く被さったコーニスなどと共通している）、1956年にシッチェスに完成したカサ・カタススのアヴァンギャルド的な新造形主義の構図に到るまでの間を右顧左眄している（図127、128）。

さらにイタリアとの関連を探せば、とくにテラーニの「カサ・デル・ファッショ」との類似を求めるならば、アレハンドロ・デ・ラ・ソタが1957年にタラゴナに建てた知事官邸がある（図129）。デ・ラ・ソタの建築思想の魅力は、主として、彼の方法の柔軟さにある。すなわち分を心得た空間的変化の鮮やかな能力にある。構造体の簡潔な表現力にある。デ・ラ・ソタの高度な洗練さは知事官邸を政治的にも、建築的にも、象徴としての通過点として見做しているところにあるであろう。彼にとって50年代半ばは、言わば、権力が誇張する石材の持つ伝統的な記念性がまるでうねる幕のような壁となって表され

図127 J・A・コデルク設計　カサ・カタスス　シッチェス　バルセロナ　スペイン　1956年　全景

図128 J・A・コデルク設計　カサ・カタスス　シッチェス　バルセロナ　スペイン　1956年　平面図

第３部　普遍文明と国民文化　1935-1998

図129　アレハンドロ・デ・ラ・ソタ設計　知事官邸　タラゴナ　スペイン　1957年　透視図

図130　ボネルとリウス設計　バスケットボール競技場　バダロナ

るようになった時代だったのである。ここで人は、1929年、ミースのバルセロナ館におけるまるで重量を失ったような石造建築の逆説を思い起こすだろう。デ・ラ・ソタはマドリッドに新構成主義風なマラビラス大学を完成させてから、その控えめで、力動感あふれる建築をつぎつぎと生み出し、スペイン独特な標準的あり方として広く受け入れられた。彼の跡を引き継ぐ人物として目立つ人物は、多分、ビクトル・ロペス・コテロとカルロス・プエンテの2人組が挙げられるだろう。彼等は1990年にサラゴサに図書館を完成させた。デ・ラ・ソタの影響はまたカタルーニャの建築家エステベ・ボネルとフランセスク・リウスの作品に窺うことができる。とりわけ1984年にバルセロナ近郊、バル・デブロンに完成した自転車競技場である。あるいは1991年にバダロナに完成したバスケットボール競技場である（図130）。

ハリスの唱える「解放としての地域主義」は50年代、60年代を通して南カリフォルニアやスペインでさまざまな形で広がりを見せていた。しかしそれ以外の世界ではまた別問題だった。例えば、誰しもフィンランドやスウェーデンやスペインやトルコなどの国々において地方に根ざした建築家達の役割を想像するに違いない。彼ら建築家達は自然に与えられた伝統を巧みに再解釈することによって自ら成長していったのである。ここで誰しもグンナール・アスプルンドが1928年に設計したストックホルム市立図書館（図131）を思い起こすだろう。あの北欧古典主義と呼ばれ、地方性を最もよく表明したといわれる作品である。さらに付随してアルヴァ・アールトの1935年の作品、ヴィボルグの図書館を思い起こすであろう。今更、ここでは1934年から1979年までのアールトの唱えた新国民主義的ロ

180

第3部 普遍文明と国民文化 1935-1998

図131 グンナール・アスプルンド設計 ストックホルム市立図書館 ストックホルム スウェーデン 1928年 アクソノメトリック

図132 ディミトリ・ピキオニス設計 フィロパポスの丘 アテネ ギリシャ 1959年

マン主義を持ち出すまでもなかろう。ほぼこれと等しいのはギリシャとトルコだが、50年代と60年代の両国は全く別な類の地方主義的傾向を具えた近代建築の作品があった。例えばディミトリ・ピキオニスとアリス・コンスタンティニディス達による明らかに別種の地誌学的感覚に影響された作品である。筆者が思い描いているのは1959年のアテネ、フィロパポスの丘の上にピキオニスが描いた風景であり(図132)、コンスタンティニディスが設計した片流れの屋根を持つ1960年のメテオラに完成したカランバカ・ホテルである(図133)。このホテルはクセニア機構が企画するホテルの一つであって、ホテルが建設される地形に寄り添うように構造的にも合理的にも考えられているのである。これと同様に技術的にも、地形的にも考えられたものにトルコの建築家セダッド・ハッキ・エルデムの作品がある。彼は自作

図133 アリス・コンスタンティニディス設計　カランバカ・ホテル　メテオラ　ギリシャ　1960年

図134 セダッド・ハッキ・エルデム設計　社会保障施設　ゼイレック　イスタンブール　1964年　立面図

第3部　普遍文明と国民文化　1935-1998

図135　ハッサン・ファティ設計　ニュー・グルナ　エジプト　1948年　平面図

図136　ロヘリオ・サルモナ設計　カサ・デ・ウェスペデス　カルタヘナ　コロンビア　1985年

を二分して、一つは近代的手法で住居文化を再活性化しようとしたもの、もう一つは表現力豊かな技術的形態に全面的に依拠するものとした。しかし両者を総合するようなものが1964年にイスタンブールのゼイレックに実現した。それは社会保障施設という説得力ある建物である（図134）。

時として、地域主義的に調整された近代建築の文化そのものが単一の素材を使用することで生み出されることがある。例えばエジプトの建築家ハッサン・ファティの場合、低廉、低層の集合住宅に長いこと携わってきたが、ファティが立ち戻るのは専ら日乾し煉瓦によって建設するという古来の中近東の技術だった（図135）。これに匹敵する単一素材による表現性は、ラテン・アメリカのある地方に見出されるに違いない。例えばアルゼンチンのコルトバ市でトーゴ・ディアスによって実現した基準的ではあるが、なお高度な煉瓦建築がそれである。あるいはウルグアイの才気溢れる構造技術者エラディオ・ディエステが建設した鉄筋入り煉瓦構造による折り目状ドーム構造である。最後になったが見逃せないのが米州の人物で、コロンビアの建築家ロヘリオ・サルモナが1985年にカルタヘナの海浜都市に実現したカサ・デ・ウェスペデスである（図136）。

184

第4部
生産、場所、そして現実
1927-1990

建てること、それは最近の分析では自然の破壊力に対する物質の抵抗であるが、あらゆる機会や手管を使って質量と空間の新しい調和の法則を確認するため科学の進歩の結果を見据えることであり、技術の発見と創意の成果を見抜くことである。嘗てのように職人が家を建てる情況とは事情がすっかり変わり、そのため以前には予想もつかなかった理由から新しい効果を予測することなどとても不可能になり、あるいは古典的装飾の手法などまったく不用な建築の新しい法則などを実施することなどできなくなり、そのために、唯一残された決定は、材料と方法と技術に基づいた、正しい道を真っ直ぐに進んで行くだけである。
　　　　　　　　　──コンラッド・ワックスマン『建物の転換点』1961年[28]

《空間》という語が示すことを、その古い意義が言い表している。ラウム（空間）の古い形はルム（間）であるが、それは、移住や野営のために自由に開かれた広場という意味である。空間とは、何らかの「空け渡された開け」であり、「自由を与えられたその広がり」である。空間は、つまり、ギリシア語でペラスといわれる境界の内に開かれる。この境界は、そこで何かが停止するような限界ではない。そうではなく、ギリシア人が認めていたように、そこから何ものかの〈本性が現われ始める〉その境界である。ホーリスモス（縁、端、定義）という境界の概念はこのことに由来する。空間とは、その実態として、「空け渡された開け」であり、その境界の内に「許し容れられたもの」である。

　このような開けが、そのつど位置を与えられてそこに繋ぎ留められる。言いかえれば、ひとつの場所を通じて、つまり、あの橋のような物を通じて、摂り集められる。〈したがって、さまざまな空間がその本性を受け止めるのは、それらの場所からであって、けっして《あの唯一の》空間からではない〉。
　　　　　　　　　──マルティン・ハイデッガー『建てる・住まう・考える』1954年[29]

第4部 生産、場所、そして現実 1927-1990

4・1 生産-形態の優位

筆者はカーンの作品やその影響についてこれまで充分に語ってきた。それはなによりもカーンの建築が、近代化への過程と、本質的に静止状態を好む傾向との対立を明示しているからである。カーンはもとより新しい建築文化を創造するために可能性としての空間格子を取り入れてきた。この事実はカーンがまったく予期もしない幾何学を提示することからも確認できよう。どうやらカーンは建築の理想的表明は非物質的形態を通じてしか達成できないと想定していたのではないだろうか。同時に明らかになるのは、カーンが未来にはプレハブ方式によって建物を建設できるという希望をもっていたのではないかということだ。彼は、間違いなく平均的施設のもつ複雑さ、その組織の堅牢性、その理想的性格、そして何よりも基本的構造を見抜いていた。それらは合理的に軽量化された建設技術の一般的適用には見向きもせずに、公共建築そのものの意図を作り出したのである。ここに見られるある種の生真面目さは、

そのまま、記念碑的形態の本質を成すものなのだ。

こうした情況にも関わらず、いよいよ明白になってくるのは手仕事の衰退が、質量に関わらず、合理主義的な科学的管理制度（Taylorized methods）のせいで間違いなく達成されるということである。建築の工業化についてドイツは20年代の初期にどれほどの貢献をなしているか、それはヴァルター・グロピウスのデッサウにおけるテルテン・ジードルングやエルンスト・マイのフランクフルトのプラウンハイムやヘーエンブリック集合団地を見れば一目瞭然である。しかし、これら3例の場合はいずれも重量級のプレハブ・コンクリート版を、塔状の起重機を線路に走らせて設置し、建設するというものであった。こうした文字通りのオンライン生産方式は1943年のアルベルト・シュペーアの提唱する住居の連続的「押出」工法という仮説に結果的には繋がっている。その先にシュペーアが見たものは、戦争が済んで第三帝国が勝利し、それに引き続いて欧州を再建しなければならないという見果てぬ夢であった。その当時、オンライン方式は、到底、採用されることはないだろうと思われていたが、事実、フランスとスカンディナヴィアでは大規模量級プレハブ・コンクリート工法には期待がかけられ、戦後はソヴィエト・ロシアやその周辺国で戦災復興建設のために20年に亘って進展してきたのである。

ここで注意すべきことがある。1945年以降の欧州では、近代住居単位の一括プレハブ方式には、東欧のように国家社会主義かあるいは西欧のように新資本主義的福祉国家であるかどうかは別として、国家の関与が必要とされたことである。唯一、国民国家だけが科学的管理制度が可能なプレハブ方式へ

第4部 生産、場所、そして現実 1927-1990

の投資が認められるほど充分な単位があったからである。こうした方式によって生産された住居に、たとえば空間的余裕や技術的快適さの点で限界があるとすれば、同様な手順を採用するには自動車の量産と住居単位の生産には根本的な差があることになる。さらにその後明らかになったのは、自動車の快適さに必要な資本の相当量は、原型から生産段階まで含めて、すぐさま計算が可能であるということだ。何故なら車はあくまでも個人の輸送に欠かせないもので、その市場性については保証されているからである。ところが、自動車は直ぐに保証されるのだが、自動車とは違って住居の場合となると、繰り返しが利くように見えるかもしれないが、元来、非−消費的な存在なのだ。一見、様々な種類の敷地に適応するように思えるかもしれない。だがそれが反復性に制約を掛けるのだ。車は個々別々だし、間違いなく消費財だ。だが、住居は紛れもなく違う。つまり住居は同じ尺度の物品のように工業生産の恩恵を受けていないのだ。ここでも注目しておくべきは、米国における自動車の大衆的普及は、1945年以後の各州間のフリーウェイ方式を政府が大掛かりに補助したこともあって、郊外型メガロポリスの増加を進めたばかりか米国の地方都市の経済的衰退とその崩壊を招き、米国大陸横断鉄道の作為的な壊滅をも招いたことである。

こうした歴史的警告を前にして、一回限りの軽量金属構造による合理的生産方式の可能性が30年代、40年代の前半期に現れた。なかでも有名なのはジャン・プルーヴェの、徹底的に金属を使用した基準寸法のパネル方式による作品で、1938年に完成したパリ、クリッシーの「人民の家」がそれである。またリチャード・バックミンスター・フラーの、プレス・メタルによる円形の「ウィチタ・ハウス」も

同様である。それは1946年にビーチ・エアクラフトから依頼されて、同社の生産ライン用の原型として作られた。しかしプルーヴェの作品と違って、バックミンスター・フラーの実験的構造にはある顕著な「実際的」特色が備わっている。その特徴とは1927年の「ダイマクション・ハウス（図137）」から始まって1933年と1938年のプレス・メタルによる自動車ならびに住宅用浴室の設計にいたるもので、さらに1949年の「ジオデシック・ドーム」まで包含している。なおこの「ジオデシック・ドーム」はフラーの広く知れ渉った唯一無二の独創で、1959年には直径384フィートの「ユニオ

図137 リチャード・バックミンスター・フラー
ダイマクション・ハウス 1927年 立面図

図138 リチャード・バックミンスター・フラー
米国海軍用ドーム 1962年 立面図

第4部 生産、場所、そして現実 1927-1990

図139 リチャード・ロジャースとレンゾ・ピアノ共同設計 ポンピドゥー・センター パリ フランス 1977年 断面図

ン・タンカー社ドーム」がルイジアナ州バトン・ルージュに建設され、さらに1962年、米国海軍用移動可能倉庫として用いられ（図138）、そしてさらに冷戦時代には南極に建設された「遠距離早期警戒線（DWEライン）」のレーダードームとして広く展開された。

フラーが「ダイマクション」によって見事な発明の才を発揮したにもかかわらず（この新語は「最小のエネルギーの入力によって最大の効果を得る」を意味した）、世間ではその将来性は広く用いられることもなかった。だがフラーは英国の所謂「ハイテク」運動の勃興に一方ならず影響を与えたのである。その最初の例が1961年のセドリック・プライスの「ファン・パレス」であり、行き着く先は1977年にリチャード・ロジャースとレンゾ・ピアノの英伊共同設計によるパリの「ポンピドゥー・センター（図139）」という技術的力作である。

フラーの影響は受けたものの、彼の四面体幾何学には拘らなかった英国「ハイテク」建築家ノーマン・フォスターはフ

図140 ノーマン・フォスターとリチャード・バックミンスター・フラー共同計画 クリマトロフィス 1971年

ラーの「ダイマクション」の概念を押し広げ、フラーの協力もあって、1971年、「クリマトロフィス(Climatroffice)」なる計画案で宇宙空間技術を利用して居住可能空間を提案した（図140）。この行き届いた自由闊達な構造体は、1975年にイプスウィッチにフォスター・アソシエイツによって実現した「ウィリス・フェイバー・デュマス本社」で、「カーテン・ウォール」張りの鉄筋コンクリートの建物に変身している（図141、142）。この建物はコンクリート製の柱とワッフル・フロア・スラブから構成され、屋根版のコーニスから枠なしのガラスの幕が垂れ下がり、波打つ形に封じ込まれている。その結果、この建物の非物質的な形態は薄いガラスを纏ったところから、ミース・ファン・デル・ローエの初期20年代のガラスの高層建築を想起させるが、「ミニマリスト」的な「ほとんど何もない(almost nothing)」はフォスターの建物に次から次へと現れることとなる。1975年のノリッチのイースト・アングリア大学付属セインズベリー視覚美術センター（図143）から始まって、1986年の香港上海銀行（図144、145、146）へと続き、1998年の香港空港の新設に到る。これらの建物で

第4部　生産、場所、そして現実　1927-1990

図141　フォスター・アソシエイツ設計　ウィルス・フェイバー・デュマス事務所　イプスウィッチ　イギリス　1975年　アクソノメトリック

図142　フォスター・アソシエイツ設計　ウィルス・フェイバー・デュマス事務所　イプスウィッチ　イギリス　1975年　断面図

図143 フォスター・アソシエイツ設計　イースト・アングリア大学付属セインズベリー視覚美術センター　ノリッチ　イギリス　1975年　断面図

図144 フォスター・アソシエイツ設計　香港上海銀行　香港　1986年

194

第4部　生産、場所、そして現実　1927-1990

図145　フォスター・アソシエイツ設計　香港上海銀行　香港　1986年　敷地断面図

図146　フォスター・アソシエイツ設計　香港上海銀行　香港　1986年　アクソノメトリックと詳細図

終始一貫しているのは、基本構造は内部に、防水皮膜は外部にという原則であり、42階の銀行の建物でも構造体の垂直性は巨大な鋼鉄による管状構造によって支持され、巨大高層建築は五つの部分に分割される（図144）。

鋼鉄に依存する合理的生産方式に対抗するのは軽量でプレキャスト・コンクリートからなる乾式工法である。これはカーンが技術者オーガスト・コマンダントと協力して発展させたものである。ここから1974年にオランダのアペルドールンに完成したヘルマン・ヘルツベルハーによる「セントラル・ベヒーア保険会社」の事務所の高度な洗練を想起するのもごく当然である（図147、148）。しかしヘルツベルハーはプレキャスト・コンクリートや鉄筋コンクリート構造や床版を支持する「フィーレンディール」式片持梁の使用をさけ、1906年のライトの「ラーキン・ビル」のような内省的で、そして開放的な空間を獲得するために直角形を選び、「迷宮めいた（labyrinthic）」雰囲気を作りだしたが、それは1967年のサフディによる「アビタ67団地」を想起させる複雑な「カスバ」さながらであった。同様に迷宮めいた複雑構造に取り付かれたヘルツベルハーは、1950年代にアルド・ファン・アイクが最初に提起した概念「迷宮のような透明さ（labyrinthian clarity）」に拘って、近代運動の限定的な機能主義を打破しようと試み、複合的な空間を目指した。1963年、彼は次のように書いている。

この個人生活パターンの最大公約数的解釈に代わって、集約的パターンでありながら個人的解釈ができるプロトタイプを創造する必要がある。すなわち、個人個人が集約的パターンを独自に解釈す

第4部 生産、場所、そして現実 1927-1990

図147 ヘルマン・ヘルツベルハー設計　セントラル・ベヒーア　アペルドールン　オランダ　1974年　平面図と詳細図

図148 ヘルマン・ヘルツベルハー設計　セントラル・ベヒーア　アペルドールン　オランダ　1974年　断面図

ることもできるような、特別な方法でしかも均等に住宅をつくらなければならないのだ。

したがって、すべての同質の住居は、同時期にできたものであっても、都市の中のすべての場所が異なった時期にできたもののようにあるべきであり、また、異質の意味をも受け入れられるようでなければならない。このアナロジーがはっきり示しているように、場所と時間の概念を取り除き、住居を変質していく可能性を含んでいる一つの焦点に置き換えるべきである。★30

「セントラル・ベヒーア」と「ウィルス・フェイバー・デュマス」の両者は大都市の保険会社のために建設されたが、一見するところ両者は同様な意向を持っているとは見えず、当然それぞれ別なものを目指していたに違いない。例えば、生産方式とは切り離せない構造技術的表明とか、あるいは「オフィスランドスケープ」の原理を解釈した一つの例とか、などである。こうした相違はそれぞれの空間組織の社会的意味合いを反映している。例えば、「セントラル・ベヒーア」の場合には空間の無差別的展開、事務作業の混交、休養の自由さなどである。一方、「ウィルス・フェイバー・デュマス」の場合には一段と管理的監視が強調されているが、事務所の空間を一望に見渡せる装置（Panoptic）が、屋上に設けられた芝生に面したレストランとか地下の水泳プールなどによって補われている。

フォスターは自らの建築生産方式に潜む技術的洗練さは、一部、航空宇宙産業に依拠しているものと認識しているが、それとは別に、彼の内部空間に対する微気候の取扱いには最も鋭い批判が込められている。その良い例が1997年、フランクフルトに完成した55階立ての「コメルツ銀行」のなかに宙吊

198

第4部 生産、場所、そして現実 1927-1990

図149 フォスター・アソシエイツ設計　コメルツ銀行　フランクフルト　ドイツ　1997年　断面図

図150 フォスター・アソシエイツ設計　コメルツ銀行　フランクフルト　ドイツ　1997年　建物の自然換気を示す断面図

りにされた中庭である（図149、150）。アンドレア・コンパーニョは次のように書いている。

一年のうち比較的寒冷期には中庭のガラスは閉じたままであり、そのため中庭の空気は暖めることが可能である。これは普通の温室と同様である。しかし実際には気候緩衝地帯として作用する。中庭の窓を温暖な日に開けると、外気が流れ込み、吹き抜け空間を上昇したり、下降したり、その時の温度や圧力や条件に支配される。こうして別の中庭が現れるのである。新鮮な空気の流れのお陰で、内部で執務している人々は窓を開けることで自ずと執務空間の通気を試すことができる。★31

同じように建物の内部気候を自然条件によって調節しようという試みはレンゾ・ピアノの作品にも明瞭に現れてくる。彼の所謂「ハイテク」に対する考え方はどちらかと言うと建物のごく自然な方法とか、敷地の地形的条件などからくる「生産－形態（product-form）」の微妙な変化が特徴である。実際、設計方法も建設方法も基本的には同一なのに、全く異質な技術的文体や参照の手順が次から次へと現れてくる。レンゾ・ピアノによる1990年のバーリにおけるサン・ニコラ・スタジアム（図151、152）や1991年のパリの「モー街」の集合住宅の団地や1999年のニュー・カレドニア島のヌメアのチバウ文化センターなどがそれに当たる。一方、競技場は間違いなく技術の最高峰を行く解決だが、いささかも文化的意味合いなどなく、その途方もない圧倒的姿は作品が周囲の環境に沿うように成形されているのだと気がつけばたちまちのうちに疑問は氷解してしまう。そういう目的から、一部は自然的、一部は人

200

第4部　生産、場所、そして現実　1927-1990

図151　レンゾ・ピアノ設計　サン・ニコラ・スタジアム　バーリ　イタリア　1987-90年

図152　レンゾ・ピアノ設計　サン・ニコラ・スタジアム　バーリ　イタリア　1987-90年　断面図

工的な、楕円形をしたコンクリート造の階段式座席の設置が決定し、オブジェとしての造形性が成り立った。まさしくそれは地形的にも、歴史的にも大地に適合している。同時に、26に分割された片持ち梁のコンクリート造の観客席は競技場に沿って扇状に広がり、興奮する大衆の歓喜を管理可能な状態に分割するという社会的調整作用も果たし、そればかりか視覚的にも競技場の内部空間と周囲の田園風景との一体感を演出することにもなった。連続するテフロンの張り出し屋根の日除けは座席から張り出した鋼鉄製の腕木や管状鋼鉄製の支柱に支えられ、ピアノの多才な創造過程を明かすものである。例えば、T字型に分割されたプレキャストの梁からコンクリート造の「花弁」を作り出すところなどである。

ピアノの「モー街」の集合住宅の団地の場合は、岡部憲明やバーナード・プラットナーの協力によって、その特徴を打ち出した。ここでは集合住宅の立面がテラコッタで被覆されているところに重要な技術的演出がある。それはGRCと呼ばれる軽量コンクリート（Glass Reinforced Concrete）をモデュールに沿って被覆したり、艶出ししたものだ。これは鎧戸などに、透明、半透明は自由だが造作上の単位として製作される。半透明な場合、テラコッタ・タイルで被覆され、軽量コンクリート・パネルの凹みのなかに埋め込まれている。こうした外装材を織物のように扱うことによって、団地の中央にある樺の木々の活気に満ちた様相をかもし出すこともできる。さらに背景の形を繰り返すことによって、風化に耐える温暖な仕上げが招来できるし、あるいは逆に風景とは無関係に考えられたかは不明である。ここでの「生産‐形態」は風景と関わりあうなかで意識的に考えられたか、あるいは逆に風景とは無関係に考えられたかは不明である。

第4部 生産、場所、そして現実 1927-1990

図153 レンゾ・ピアノ設計　チバウ文化センター　ヌメア　ニューカレドニア 1993年　断面図

植樹と製作物との同じような関係がピアノのチバウ文化センターにも見られる。ここで言う「カーズ」は先住民カナックの家屋を参照しているが、実際には、薄い材木の籠状の形を鋼鉄の心棒で補強しながら幾重にも重ね合わせたものである。椰子や松の植え込みのなかで一際目立つ30メートルの高さで、この文化センターの形態とは関わりなく伝統的なカナックの文化をほのめかしている (図153)。「生産－形態」と「場所－形態 (place-form)」とを大胆に繋ぎ合わせてピーター・ブキャナンは次のように書いている。

建物はすべて特に地元産の素材や輸入品の素材の混合物として組み立てられるように設計されている。その結果、これまでに同事務所 (the Building Workshop) が手がけたものよりも遥かに構成的な色彩が濃厚である。木造の各種合成材を合わせたリブと鋼鉄材の心棒とアルミニウ

図154 レンゾ・ピアノ設計　ロワラ事務所　ヴィチェンツァ　1985年　断面図

ムの鋳物からなる基礎を結びつけ、その結果、建物全体が木造の柱と木造の板張の充填材とガラスと各種合成金属パネルに支えられている。(中略) 建物の基礎は当地の素材によって設計されており、例えば花崗岩による床版とか珊瑚の集成材による擁壁などがそれである。つまりこの設計は輸入されたハイテクの素材や装置が梱包された集成物であり、それらが地元の鉱物を基礎として、地元の巨大な植物相の中に包まれているということになる。★32

こうした「カーズ」に見られる湾曲した枠組を支えている小割板は適当に変化することで、風力や風向などに応じて鎧戸などを合わせるのに加えて日照時間とか気分とか通気を段階的に調節したり、自然換気を導入したり、時には強風に対して構造体の空間を保護したりと、さまざまな事態に応じられるようになっている。

1985年のヴィチェンツァでのロワラ事務所の体験以来、ピアノの作品にはフィードバックとサーヴォ機構は欠かせないものになった（図154）。波型の金属による懸垂曲線状の自然通気を行う屋根は、自動装置付き噴霧器で夏季の高温も冷却可能である。かつて相当なまでに熱せら

第4部 生産、場所、そして現実 1927-1990

図155 トーマス・ヘルツォーク設計　ホール26　ハノーファー見本市　ドイツ　1996年

図156 トーマス・ヘルツォーク設計　ホール26　ハノーファー見本市　ドイツ　1996年　断面図

れた屋根の表面温度も冷やされたことがあったくらいである。1998年、かつて同じようなものがベルリンのポツダム広場に建設されたダイムラー・ベンツ地区で見られた。それはテラコッタで被覆されていた。ピアノは自然換気と人工換気の中間を行く精妙な対案を考え、二重ガラスのソーラーウォールを開発しようとした。これと比較されるのが恒常的バランスを考え出したドイツの建築家トーマス・ヘルツォークである。1996年のハノーファー見本市がそれである（図155、156）。ここでは自然現象としての熱の運動が導入され、機械的な通気のコストが半分に減らされる。屋根の導管によって冷却した空気が空間に取り入れられ、対流によって床まで降りてくる。そして暖められて再び上昇する。その後ホールを覆う懸垂曲線の屋根の頂から排出される。

4・2 場所ｰ形態の抵抗

筆者はこれまで近代建築に対するハイテク志向の生態学的可能性について強調してきたつもりである。それは与えられた「場所」の気候的条件がどのように「生産‐形態」に受け入れられているか、あるいは受け入れられていないかを提示するつもりであった。それはピアノが率いる事務所「ビルディング・ワークショップ」の基本原理でもあることはピアノ自身が認めるところであり、1996年、次のように書いている。

第4部　生産、場所、そして現実　1927-1990

技術と場所とはいささかの矛盾もない。技術とはそこにかつてはなかったものだ。建設技術はここ30年か40年で急速に発展してきたものだ。これまでに見たこともない素材があり、革新的な方法もある。そのため往年の素材は最近の技術によって再開発され、変貌してきた。われわれはこれまでにない可能性に立ち会っているのだ。かつては溶接の時代、現代は接着の時代だ。われわれが持っているのは化学的合成工程だ。素材も方法も手段によって日に日に変わる。私が若い頃は、誰も彼もこう言ったものだ。「手軽に片付けたいのなら、基準品を使うに限るな」。それ以外手はなかった。

「関西国際空港」（1994年）を設計するに当たって構造に関しては、あらゆるリブが別々だった。それは比較的単純な手順の結果だった。コンピューターは一つ一つを別々に切り離し、それぞれをいくらでも作り出せる。機械が正しくプログラムされれば、万事完璧だ。

現代の輸送手段はもう一つの巨大生産革命と関わり合う。私の作品の多くは一箇所に限らずに作られている。例えば「関西国際空港」は四大陸で建設されている。ニュー・カレドニアの小規模な建物は、現在、別な国々で建設途上にある。いまや建物の一部をここで製作しても、別なところで組み立てられるのである。だが、こうした新しい能力が私の敷地の風合と矛盾するのを経験したことはない。仕事を始める前に、私は数時間をその場で過ごす。土地の雰囲気を捉えるためだ。「関西国際空港」のような人工島の場合、ごく少量の雰囲気しかないところもある。そこには敷地はないし、島でもないし、何もない。それでも構造家のピーター・ライスと一緒にボートに乗って、午後の半時を過ごした。島の輪郭について、建物の尺度についてメタファー（隠喩）を考えながら。

すべてが決まったとしても場所の感覚が基本的だ。しかし、それは技術の影響とは矛盾しない。二つの要素が同時に存在しなければならない。★33

しかしながら「生産 - 形態」と「場所 - 形態」の重要性はそう簡単に何時もうまく調停できるとは限らない。人は全地球的に広がったメガロポリスの還元的自然の不毛な自然をどうやら認めざるをえなくなるだろうし、とりわけ特に米国では消費者保護運動の還元的自然が実は商業地であることを環境から明らかに示しているし、大抵は自然の地形を損うものである。以上のような観点に立ってみると、何人かの後期近代の建築家の作品を認める必要がある。彼等の作品は生産そのものよりも場所の産出に主として重きをおいているのである。こうした生態学に基盤を置く建築家といえば、オーストラリアはシドニーのグレン・マーカットとウェンディー・ルーウィンとか、ヴァンクーヴァーで実地に励むジョンとパトリシア・パトカウ夫妻くらいである。いささか特例ではあるが、ここでマーカットが1994年に完成させたオーストラリアのノーザンテリトリー、アーネムランドのマリカ゠アルダートン邸を引用したい（図157）。さらに1991年にカナダのブリティッシュ・コロンビア州アガシスのパトカウ夫妻が設計したシーバード島の学校を挙げたい（図158）。このような気候的に反応する作品を設計する建築家に加えて、3人ほどの後期近代の建築家を加えたい。彼等は、あらゆる機会を通じて、わけても状況に密着した限界領域を作ろうと関わってきたのである。3人とは安藤忠雄、リカルド・レゴレッタ、そしてアルヴァロ・シザである。3人はそれぞれ日本、メキシコ、そしてポルトガルで活躍している。それぞれは各自

208

第4部　生産、場所、そして現実　1927-1990

図157　グレン・マーカット設計　マリカ゠アルダートン邸　アーネムランド　ノーザンテリトリー　オーストラリア　1991-94年

Cross section

図158　パトカウ夫妻設計　シーバード島学校　アガシス　ブリティッシュ・コロンビア州　カナダ　1988-91年

の国状に応じて、さまざまに場所の特徴に合わせた設計に彩りをそえて多彩で堅固な形態を作り出している。たとえば安藤は自らの出発点としてル・コルビュジエが言う「メガロン」を取り上げ、内省的な中庭と結び合わせて（図159）彼に言うところの「自閉的な近代 (self-enclosed modernity)」という形態を創造した。それに対して、レゴレッタは自らを「石積み建築家」と称し、漆喰塗りや彩色を施した、明るい彩りの堅固な量塊を連続させた。2人とも間違いなくルイス・バラガンの言う「内省的建築 (introspective architecture)」を様々に変更してみようと思い立ったに違いない。レゴレッタは1981年にメキシコのイスタパに建てたカミノ・レアル・ホテル（図160）のような快楽主義的な半公共施設のホテルを建てて知られるようになり、一方、安藤は同じ年に神戸の芦屋近郊に建てた小篠邸に言うところの私的な閉鎖的あるいは半閉鎖的場所設定に専念することになった（図161、162）。レゴレッタのホテルはその安全性と言い、贅沢三昧と言い、方形の色彩あふれる形態の遊びに依存しており、樹木や泉水が彩られている。安藤は自らを打ち放しコンクリートの壁の中に閉じ込め、専ら、詳細部の洗練さや比例関係に専念し、太陽の壁に映る影に集中した。この点に関して言えば、安藤は一段と自意識的で重要な建築家となる。

それは1978年に安藤が自ら書いた論文「領壁 (The Wall as Territorial Delineation)」に窺うことができる。

剛構造方式は近代化と経済的バランスに基づいている。それは神話の支えとリズムの支えを奪い取った。こうした情況では壁は重要な要素となる。私は柱と壁を比較しようとは思わないし、壁が柱よりも優れていると主張するつもりもない。むしろ私は壁と柱が修辞的には相互依存の関係にあ

210

第4部　生産、場所、そして現実　1927-1990

図159　安藤忠雄設計　住宅　東京　1991年　アクソノメトリック

図160　リカルド・レゴレッタ設計　カミノ・レアル・ホテル　イスタパ　メキシコ　1981年

図161 安藤忠雄設計 小篠邸 芦屋 1983年 アクソノメトリック

図162 安藤忠雄設計 小篠邸 芦屋 アクソノメトリック

第4部　生産、場所、そして現実　1927-1990

ると考えている。

近代日本の都市に散見される貧弱なスプロール現象や密集状態は近代の建築的手段によって空間の解放を夢見させることになった。その結果、内部と外部はいよいよ密接となった。現在では主な仕事といえば壁を建てることであり、こうして内部は完全に外部と遮断される。こうした過程で、内部でもあり同時に外部でもあるという壁の両義性はきわめて重要である。私は壁を、身体的にも、心理的にも外部世界から隔絶した空間を規定するものとして使われてもらいたし、壁の持つ無作為な無関係性が近代都市環境に利用されてもらいたい。言い換えれば、壁は壁そのものを制御できるものだと考えている。

1966年、ロバート・ヴェンチューリの著書『建築における複合と矛盾』が出版されて事態は変貌し、建築世界の文化的段階はル・コルビュジエが指導していた近代主義の束縛から解放された。

1970年代にはさまざまな方向性が一段と明らかになった。ポスト・モダニズムが唱える文化的傾向がどのように光彩陸離であろうとも、それらが日常の人間生活から導かれたものでないかぎり、ポスト・モダニズムに関わる建築などというものは人間性という巨大な展望に関わる分野として、到底、精力を保つことは期待できない。★34

1965年にポルトガル、マトジーニョスにシザが設計した「キンタ・ダ・コンセイソン水泳プール」は同様にその状況に刻み込まれており（図163）、時代を経て建物の変貌により一層切迫したものと

213

図163 アルヴァロ・シザ設計　水泳プール　キンタ・ダ・コンセイソン　マトジーニョス　1958年　平面図と断面図

なっている。シザにとって建築とは美術的に化粧された形態を恭しく提示するものでなくてはならない、一瞬の間に変貌する現実性に拘ってはならない。

多くの後期近代の大建築家のなかで特に「スター」の座をしめる人達のうち、安藤とシザは専ら低層、高密度の集合住宅という主題に取り組んでいる。安藤の「六甲の集合住宅」はと言えば、1987年以来、神戸の港を見下ろすおよそ「建設不可能」な敷地のなかに四段階に分けて内蔵型の領域を埋め込むという設計だが（図164、165）、筆者は、それに加えてシザが1977年以来続けて設計しているエヴォラ郊外のマラゲイラ集合住宅（図166、167）のことを考えているのである。ここではどちらの計画もテラスを持つ集合住宅だが、安藤のすべての計画上の狙いは上流中産階級である。一方、シザの場合は地方の共産党政権の援助をうけて設計されたこともあって、労働者階級のための集合住宅である。こうした基本

第 4 部　生産、場所、そして現実　1927-1990

図164　安藤忠雄設計　六甲の集合住宅　神戸　1978-83 年　アクソノメトリック

図165　安藤忠雄設計　六甲の集合住宅　神戸　1978-83 年

図166 アルヴァロ・シザ設計　マラゲイラ集合住宅　エヴォラ　ポルトガル　1960-90年

図167 アルヴァロ・シザ設計　マラゲイラ集合住宅　エヴォラ　ポルトガル　1960-90年　配置図

第4部　生産、場所、そして現実　1927-1990

的な相違はあるが、両者とも同様に地形のなかにのめり込むようにして一体となっている。2人の建築家は高密度で、低層の建物を風景を再構築する装置として展開しているのだ。

それぞれ違った場所であるにも関わらず、設計の手口は全く別である。大地を占める仕方は経済最優先で決められている。所謂、先進諸国では自然発生的開発が自動車の普及によってあまりにも同じような都市スプロール現象を引き起こしている。その時、各州を通過するフリーウェイという方式が、以前は近づき難かった農業地帯をあっという間に駆け巡ったのである。こうして周囲とは関係のない存在が結果として生み出されて米国では一段とゆきわたり、「グローバリゼーション」という名のもとに世界をますます米国化しようと、同様な大地収奪現象が世界中のあちこちで増えつつある。フランスの人類学者マルク・オジェが著書『非場所——超近代の人類学序説 (*Non-places: Introduction to an Anthropology of Supermodernity*)』 (1992年出版) のなかで指摘した通り、現代生活のなかで一層疎外的な側面の多くは、1960年代に米国の都市計画家メルヴィン・ウェッバーがいささか扇動的に名づけた「非場所都市領域 (non-place urban realm)」の増殖へと繋がってゆく。

破滅的な開発に対して、環境デザインはまだ生態的「場所-形態」という場を提供できるだろう。あるいは生存し易い全く別な定住方式を生み出す触媒が果たす領域である。例えば、1972年から85年にかけて、イランのシューシュタルに新都市を設計したカムラン・ディバ、あるいは1960年から1991年に

図168 ローランド・ライナー設計　集合住宅　プヘナウ　オーストリア　1960-80年　断面図

かけてドナウ河の堤防に建設されたローランド・ライナーなどが試みた居住地開発（図168、169）は一段と責任ある形態が提示できる開発計画である。ライナーにとって明らかなのは、今や一回かぎりの建物を具体化することなど建築文化の唯一の実行できる道だとは考えられないということだ。われわれの世界は環境の補償と維持がますますさし迫った優先課題になる。これについては、風景の育成こそ建築形態の創造よりも遥かに重要なのだと付け加えておこう。1973年、ライナーは中国について最近の近代化に先立って次のように書いていた。

こうした瞬間（つまり現在）、私達は3000年あるいは4000年を掛けて数千万人の人々が比較的小さな地域で文化的生活を暮らすことができるようになった世界に興味を持たなくてはならない。その世界は単なる仕掛ではなく、一つの庭として考えられているのだ。[35]

最初に未来派達によるアヴァンギャルド思想のユートピア的意思表示として受け取られて、以来、90年の歳月が経ったが、革新的近代主義はいよいよ形態を美化することで現実世界から遠のいていった。その結果、現在

第4部　生産、場所、そして現実　1927-1990

図169　ローランド・ライナー設計　集合住宅　ブヘナウ　オーストリア　1960-80年　一般配置図

では当初の近代運動の革命的可能性はほとんど残存していない。こうした観点から眺めると、近代のプロジェクトは福祉国家の失われた素因として考えてみることができる。その一つは批判的実践という自意識過剰な世代によるその場限りの言い分をわずかに取り戻そうとするものだ。もう一つは場所の創造と保全のために機会を通じてあらゆる任務にも応じようとするものだ。そうこうするうちに増加を続ける都市人口は世界を通じて、かつてない巨大な集団に山積みをされるまでになった。1965年、インドのムンバイでは、全人口450万人の都市部に対して40万人の不法占拠者は遥かに少ないものだった。今日では、人口は2000万人に達したが、そのほぼ半数がさまざまな形式による臨時避難所で生計を立てている。相も変わらず、頼りになる水道水も支給されず、満足のゆく下水道施設にも恵まれず、もちろん充分な電気力と衛生施設と食物の支給にも恵まれていない。だが今から予測されるのは、2015年までには世界最大の10都市は200万からそれ以上の人口の増加を見ることだろうということだ。こうしたことから一般に世界の都市人口は、現在の25億から、次の25年の間に倍増するだろうと見込まれている。

かくして近代建築はおのずから21世紀へと雪崩れ込んでいる。この世紀

は情報化時代と呼ばれ、奇妙な両義的逆説に落ち入っている。先進諸国は以前にもまして、粗野になり荒廃した場所をいたるところに抱えている。すばやい消費主義の展開が生み出す雑多な様式に引っ掻き回されている。中止などいささかも見せない行程である。個人的基準に従えば、世界的な建築の質は、高度に洗練された職業教育のお陰で、あるいは効果的にかつての中央部と周辺部の間の階層的な文化依存状態を溶解させたメディアのお陰で、おそらくこれ以上に向上したことはない。同時に、現代では伝統的都市が相対的に喪われてゆくこととは別にして（依然として歴史的中心として存続している都市は除く）、大きな悲劇が都市構造の限界を超えてわれわれに襲いかかってくる。ずばり言えば、産業を中心とした土地定住の一般的な基準形式に到達しようとして、民主主義社会は失敗した。到達すれば文化的にも微妙な相違を持った、さらに生態的にも実行可能なものになるはずであった。最近中国の建築家タオ・ホーは、化石燃料や核原子力という再利用不可能なエネルギー源から太陽エネルギーのような再利用可能なエネルギーに転換したり、総エネルギーの消費を低減する必要がある緊急事態に関して苦境に立たされていることを述べている。たしかに土地定住の適切な密度が正しく調整されればこれは、これまでのとは全く別の輸送手段を想定することにもなる。たぶんそれは、現在全面的に活用されている自動車より個人的なものとなる。批判的実践として、あるいは啓蒙時代の感覚で近代のプロジェクトの明らかに未完な特徴を持ったものとして現代建築に課せられた厳しい限界は、これまでにない環境の政治学の必要性に結びつく。それは現在の時点では来るべきものとしてわずかに見えるだけである。

訳者後書

本書は『20世紀建築の展開』と題して、2007年に出版された (Kenneth Frampton, *The Evolution of 20th Century Architecture: A Synoptic Account*, Springer, 2007)。内容は第1部「アヴァンギャルドと継続 1887–1986」、第2部「有機主義的思想の変遷 1910–1998」、第3部「普遍文明と国民文化 1935–1998」、第4部「生産、場所、そして現実 1927–1990」の4部に分かれている。ここで注意すべきは、各部に付された年号である。何故、著者は各部ごとに年号を付記したのだろうか? 特に最初に記入された年代に相応しているようである。すなわち、1887年とはテンニエスが『ゲマインシャフトとゲゼルシャフト』を刊行した年である。1910年とはフランク・ロイド・ライトにとって草原様式を確立した決定的な年であり、ル・コルビュジエの国際的影響が拡散する年である。1935年とはテクトンがロンドンに「ハイ・ポイント―1」を建設した年であり、そして1927年とはバックミンスター・フラーが「ダイマクション・ハウス」を設計した年である。どうやらそこに著者れぞれが何故1986年、1998年、1998年、1990年で終結するのだろうか? どうやらそこに著者の意図が隠されているらしい。さらにもう一つ、本書が21世紀の初頭に出版されたことである。本書、第4部の

最後の一行から、この事実は明瞭である——かくして近代建築はおのずから21世紀へと雪崩込んでいる。この世紀は情報化時代と呼ばれ、一筋縄では解けない逆説に満ちている——。さらに調べてみると、本書は『現代建築史』（*Modern Architecture*）の第4版と同時期に出版されている。訳者が翻訳した『現代建築史』（青土社刊）は1992年版の第3版を使用したが、著者はわざわざ2001年と銘打って「著者後書」を加えていた。問題の『現代建築史』の第4版には同書の第3版の「第Ⅲ部」に1章を付け加えて、第7章が新たに挿入された。その章名は「グローバリゼーション時代の建築：地形性、形態性、持続性、物質性、居住性、都市形態性　1975－2007」とある。これは本書の第4部に相当するようだ。どうやら両著書は両々相俟って出版されたことになる。なお、著者は、この本書以外に、2001年に『ル・コルビュジエ』（*Le Corbusier, Thames & Hudson*）、2015年に『近代建築の系統——比較による形態分析』（*A Genealogy of Modern Architecture: Comparative Critical Analysis of Built Form, Lars Muller*）などの著書を出版している。

写真クレジット

Sentimenat, 1913-1984, Editorial Gustave Gill, Sa; **図133** Aris Konstantinidis, Projects and Buildings, Agra Editions, Greece, 1981; **図136** Rogelio Salmona, by G. Tellez, Escala, Colombia, 1991.

第4部
図144／口絵2 Sir Norman Foster, by Philip Jodidio, Taschen, Köln, 1994; **図151／口絵3, 口絵 9** Renzo Piano Building Workshop, Genova, Italy; **図155／口絵6** die Halle 26, ed. Thomas Herzog, Prestel, New York, 1996; **図157／口絵7** Glenn Murcutt, Buildings + Projects, 1962-2003, by François Fromonot, Thames & Hudson, London, 2003; **図160** Ricardo Legorreta; **図165／口絵8** Yao Jian; **図166／口絵 5** Mechthild Heuser, Zurich, Switzerland.

写真クレジット

第1部
図2 Adolf Loos, Leben und Werk, by Burchard Rukschcio and Roland Schachel, Residenz Verlag, Salzburg und Wien, 1982; **図3** Henri Sauvage, ou l'exercice du renouvellement, by Jean-Baptiste Minnaert, photography by Dominique Delauney, Editions NORMA, Paris, 2002; **図6** Building in the USSR 1917-1932, edited by O.A. Shvidkvsky, Praeger, New York, 1971; **図11** L'Architecture Vivante, Automne & Hiver M CM XXV, ed. Albert Morancé; **図12** Walter Gropius, by Sigfried Giedion, Dover Publications, Inc., New York, 1992; **図14** Mies van der Rohe, by Philip C. Johnson, The Museum of Modern Art, New York, 1947; **図18** Architecture of Skidmore, Owings & Merrill, 1950-1962, Praeger, New York, 1963; **図30, 32／口絵4** Architects of the Twentieth Century, text: Kenneth Frampton, Principal photography: Roberto Schezen, Harry N. Abrams, Inc., New York, 2002; **図36** Lutyens, The English Architect Sir Edwin Lutyens (1869-1944), Arts Council of Great Britain, London, 1981.

第2部
図46 Modern Architecture, 1851-1945, by Kenneth Frampton/Yukio Futagawa, Rizzoli, New York, 1981, 1983; **図52** Antonin Raymond, His Work in Japan, 1920-1935, by Antonin and Noémi P. Raymond; **図57, 58** Richard Neutra, by Esther McCoy, George Braziller, Inc., New York, 1960; **図60** Architecture & Its Photography, by Julius Shikmaw, Taschen, Köln, 1998; **図61** Space, Time and Architecture, The Growth of a New Tradition, by Sigfried Giedion, The Harvard University Press, Cambridge, 1941; **図70** Erich Mendelsohn, 1887-1963, Ideen Bauten Projekte, by Sigrid Achenbach, Staatliche Museen Preussischer Kulturbesitz, Berlin, 1987; **図71** Photography: Wilfried Wang; **図72** The Modern Flat, by F.R.S. Yorke and Frederick Gibberd, The Architectural Press, London, 1937; **図75** Behnisch & Partners, 50 Years of Architecture, text by Dominique Gauzin-Müller, photographs by Christian Kandzia, Academy Editions; **図83** Architecture in the Scandinavian Countries, by M. C. Dennelly, MIT Press, 1992.

第3部
図88, 90／口絵1 Oscar Niemeyer, by Stamo Papdaki, George Braziller, Inc., New York, 1960; **図122** Charles Correa, Thames and Hudson, Ltd., London, 1996; **図124** Moshe Safide, edited by Wendy Kohn, Academy Editions; **図127** J.A. Coderch de

註

★ 33　Piano Renzo, *Technology, Place and Architecture*, Ed., Kenneth Frampton, Rizzoli, New York, 1988, pp. 132-133.
★ 34　Ando, Tadao, *Tadao Ando: Buildings, Projects, Writings*, Kenneth Frampton, ed., Rizzoli, New York: 1984, pp. 128, 129.
★ 35　Rainer, Roland, *Die Welt als Gotten ― China*. Akademische Druck und Verlagsanstalt, Graz, 1979, p. 7.

pp. 90-91.
★ 16 Grassi, Giorgio. "Avant-Garde and Continutity." (Trans. Stephen Santavelli), *Oppositions* 21, pp. 26-27
★ 17 Zevi, Bruno, *Towards an Organic Architecture*, Faber & Faber, London: 1947, pp. 75, 76.
★ 18 Manson, Grant Carpenter, *Frank Lloyd Wright to 1910: The First Golden Age*, Reinhold Publishing Corporation, New York: 1958, p. 39.
★ 19 Wright, Frank Lloyd, "In the Cause of Architecture," in *Frank Lloyd Wright Collected Writings*, ed. Bruce Brook Pfeiffer, Rizzoli, New York, 1992, p. 86.
★ 20 Conrad, Ulrich, *Programs and Manifestoes on 20th Century Architecture*, MIT Press, Cambridge: 1970, p. 46.（ウルリヒ・コンラーツ編『世界建築宣言文集』、阿部公正訳、彰国社、1970 年、52 頁）
★ 21 *Alvar Aalto*. Alec Tiranti, London 1963, p. 81.
★ 22 Alvar Aalto "The Humanizing of Architecture" in *Alvar Aalto in His own Words*, ed. Goran Schildt, Rizzoli, New York, 1997, p. 103.
★ 23 Jussi Rausti, "Alvar Aalto's Urban Plans, 1940-1970" in DATUTOP 13, Tampere, 1988, p. 52.
★ 24 Leonardo Benevolo, *History of Modern Architecture Vol 2*, MIT, Cambridge, Routledge and Kegan Paul, London, 1971, p. 616.（ベネヴォロ『近代建築の歴史』、下巻 252-253 頁）
★ 25 Harris, Hamilton Harwell, "Liberative and Restrictive Regionalism" Address given to the Northwest Chapter of the AIA in Eugene, Oregon in 1954.
★ 26 Ricœur, Paul, "Universal Civilization and National Cultures" (1961), *History and Truth*, trans. Chas. A. Kelbley, Northwestern University Press, Evanston, IL, 1965, pp. 276-277.
★ 27 Mayekawa, K., "Thoughts on Civilization in Architecture," *AD*, May 1965, pp. 229-230.（前川國男「文明と建築」『建築の前夜――前川國男文集』、前川國男文集編集委員会編、而立書房、1996 年、193-199 頁）
★ 28 Wachsmann, Konrad, *The Turning Point of Building: Structure and Design*, Reinhold Publishing Corp., New York, 1961, p. 12.
★ 29 Heidegger, Martin, *Basic Writings from Being and Time*, ed. David Farrell, Harper & Row, New York, 1977, p. 54.（ハイデッガー『ハイデッガーの建築論――建てる・住まう・考える』、中村貴志訳編、中央公論美術出版、2008 年、27-28 頁）
★ 30 Hertzberger, Herman, *A+ U*, No. 4, April 1991, pg. 20.（『a+u』1991 年 4 月臨時増刊号、21 頁）
★ 31 Compagno, Andrea, *Intelligent Glass Façades: Material Practice Design*, Birkhäuser Publishers, Basel, Boston, Berlin, 1999, pp. 143-144.
★ 32 Buchanan, Peter, *Renzo Piano Building Workshop-Complete Works, Vol. II*, Phaidon Press, London, 1995, p. 193.

註

★1 Tönnies, Ferdinand, *Community and Society*, Harper & Row, New York: 1963, p. 35（テンニエス『ゲマインシャフトとゲゼルシャフト――純粋社会学の基本概念』上巻、杉之原寿一訳、岩波文庫、1957年、37頁）

★2 Heynen, Hilde, *Architecture and Modernity*, MIT Press, Cambridge: 1999.

★3 Loos, Adolf. "Architecture." Tim and Charlotte Benton (Eds.), *Form and Function: A Source for the History of Architecture and Design 1890-1939*, pp. 41-42. Crosby, Lockwood, Staples, London: 1975.（アドルフ・ロース『装飾と犯罪――建築・文化論集』、伊藤哲夫訳、中央公論美術出版、2005年、117-119頁）

★4 Loos, p. 45.（ロース『装飾と犯罪』、130頁）

★5 Banham, Reyner. *Theory and Design in the First Machine Age*, p. 104. Praeger, New York: 1960.（レイナー・バンハム『第一機械時代の理論とデザイン』、石原達二・増成隆士訳、鹿島出版会、1976年、149-150頁）

★6 Banham, p. 129.（バンハム『第一機械時代の理論とデザイン』、177-179頁）

★7 Vladimir Tatlin, T. Shapiro, I. Meyerzon and Pavel Vinogradov, "The Work Ahead of Us." Stephen Bann (Ed.), *The Tradition of Constructivism*, p. 14. Viking Press, New York: 1975.

★8 Bann 1974, p. 146.

★9 El Lissittzky, *Russia: An Architecture for World Revolution*, MIT Press, Cambridge, 1970, p. 34.

★10 Kopp, Anatole. "Shlushali: Problemy Tipizutsii Zhil'ya R.S.F.S.R." *Town and Revolution*, Thomas E. Burton (Trans. George Brazille), p. 141. New York: 1970.

★11 Van der Rohe, Mies. "The New Era." Philip C. Johnson, *Mies van der Rohe*, p.195. Museum of Modern Art, New York, 3rd Edn., 1978.

★12 Le Corbusier. *Towards a New Architecture*, p. 187. (Trans. Frederick Etchells). Architectural Press, London: 1927.（ル・コルビュジエ『建築をめざして』、吉阪隆正訳、SD選書、鹿島研究所出版会、1967年、156頁）

★13 Schnaidt, Claude. *Hannes Meyer: Buildings, Projects, Writings*, Arthur Niggli Ltd, Teufen AR, 1965, p. 25.

★14 Muzio, Giovanni. "Alcuni architti d'oggi in Lombardia," Dedalo, 1931, pp. 1087-1107. Leonardo Benevolo, *History of Modern Architecture*, Vol. 2, p. 563. MIT Press, Cambridge, Mass., 1971.（レオナルド・ベネヴォロ『近代建築の歴史』、武藤章訳、鹿島出版会、2004年、下巻201頁）

★15 Gruppo 7, "11 Gruppo 7" (Trans. Ellen R. Shapiro), in *Oppositions* 6: Fall 1976,

ヘルツォーク、トーマス　***205***, 206
ヘルツベルハー、ヘルマン　196, ***197***
ペレ、オーギュスト　046-047, 049, ***050***, 051, 066, 068
ボッタ、マリオ　172, ***173***

マ行
マイヤー、ハンネス　020, 036-037, ***038***, 039, 048, 051, 096
前川國男　144, 146, 150, ***151***
マーカット、グレン　208, ***209***
マリネッティ、フィリッポ・トンマーゾ　021
ミース・ファン・デル・ローエ、ルートヴィッヒ　036-037, 039, ***040***, 041, ***042***, 043, 065, 069, 096, 122
ミラレス、エンリク　109, ***110***
ムツィオ、ジョヴァンニ　060
メルニコフ、コンスタンティン　029-030, ***029***, 033
メンデルゾーン、エーリヒ　100, 102, ***103***, 104, ***105***, 106

ラ行
ライト、フランク・ロイド　033, 037, 044, 075, 076-079, ***080***, 081, ***082***, 083-085, ***083***, ***084***, ***086***, 087, 089, 092, ***095***, 096, 098, 131, 157, 161-162, 196
ライナー、ローランド　218, ***218***, ***219***
ラッチェンス、エドウィン　061, ***062***
リシツキー、エル　028-029, 044
リートフェルト、ヘリット　033, ***034***, ***035***, 036, 044-045
ル・コルビュジエ　045, ***046***, 047-049, ***050***, 051, ***052***, 053, ***053***, ***054***, ***057***, 058, ***058***, ***059***, 066, 070, 106, 120, 131-132, ***135***, ***136***, 137, 140, 144, 146, 148, ***148***, 150, 163, ***164***, 166, 170, 172, 210
レゴレッタ、リカルド　170, 208, 210, ***211***
レーモンド、アントニン　***088***, 089, 146
レワル、ラジ　167, ***169***
ロジャース、リチャード　157, 191, ***191***
ロース、アドルフ　016-021, ***019***

人名索引

シーレン、ヨハン　061, **062**
シンドラー、ルドルフ　089, **090**, **091**
スミッソン、アリソン & ピーター　132, **133**
ゼヴィ、ブルーノ　073, 131, 176
ソーヴァージュ、アンリ　023, **023**

タ行
タウト、ブルーノ　036, 098, **099**, 100-102, 109, 123
タトリン、ウラジミール　026, **027**
ダ・ロシャ、パウロ・メンデス　**139**, 140
丹下健三　**147**, 148, **149**, 150, 153, 153
テスタ、クロリンダ　141, **142**, 144
デュドック、W・M　096, **096**, 104
デ・ラ・ソタ、アレハンドロ　177, **179**, 180
テラーニ、ジュゼッペ　064-065, **065**, 067, **067**
テンニエス、フェルディナンド　013
ドーシ、バルクリシュナ　143, 166-167, **168**

ナ行
ニーマイヤー、オスカー　134, **136**, 137, **138**, **139**, 140
ノイトラ、リチャード　089, 091, **092**, **093**, 102

ハ行
パーカー、バリー　014, **015**
パトカウ、ジョン & パトリシア　208, **209**
バルヒン兄弟　030, **031**
ピアノ、レンゾ　191, **191**, 200, **201**, 202-204, **203**, **204**, 206
ピキオニス、ディミトリス　181, **181**
ファティ、ハッサン　**183**, 184
ファン・エーステレン、コルネリウス　033, **035**, 044
ファン・ドゥースブルフ、テオ　033, **035**, 037, 044-045, **045**
ファントホッフ、ロベルト　033, **034**
フォスター、ノーマン　191-192, **191**, **192**, **193**, **194**, **195**, 198, **199**
フッド、レイモンド　092, **095**
フラー、リチャード・バックミンスター　189-192, **190**, **192**
ブロイヤー、マルセル　039, 043, 112
ベーニッシュ、ギュンター　109, **111**, 174
ヘーリング、フーゴー　106, **107**, 108
ペルツィヒ、ハンス　102, **103**

人名索引

*太字イタリック数字は図版説明に含まれる項目のページ数を示す

ア行

アスプルンド、グンナール　180, **181**
アールト、アルヴァ　112-114, **115**, **116**, 116-118, **117**, **119**, 120, **121**, 122-126
アンウィン、レイモンド　014, **015**
安藤忠雄　154, 208, 210, **211**, **212**, 214, **215**
イオファン、ボリス　061, **063**
イスラム、マズハルル　163, 170-171, **171**,
イームズ、チャールズ&レイ　091-092, **094**
ヴィットヴァー、ハンス　037, **038**, 048
ウィリアムズ、アマンシオ　140, **141**, **142**
ウツソン、ヨーン　074, **075**, **097**, 098
エルデム、セダッド・ハッキ　181, **182**

カ行

カーン、ルイス　092, 131, 132, 155, **156**, 157, **158**, 159, **160**, 161-162, 163, 166, 171-172, 196
カンヴィンデ、アチュット　163, **165**, 166
ギンズブルグ、モイセイ　030, **031**
グラッシ、ジョルジョ　067-070, **069**, 174
グロピウス、ヴァルター　036-037, **038**, 039, 043-044, 096, 100-101
コスタ、ルシオ　134, **136**
コデルク、J・A　176, **177**, **178**
コープ・ヒンメルブラウ　**111**, 112
コレア、チャールズ　163, **164**, **165**, **167**, **169**, 170
コンスタンティニディス、アリス　181, **182**

サ行

坂倉準三　144, **145**, 146
サフディ、モシェ　172, **173**
サルモナ、ロヘリオ　**183**, 184
サンテリア、アントニオ　022-023
シェーアバルト、パウル　036, 075, 098-099
シザ、アルヴァロ　125, 208, 213-214, **214**, **216**
シャロウン、ハンス　101, 106, **107**, 108-109, **110**, 112

i

The Evolution of 20th Century Architecture: A Synoptic Account
by Kenneth Frampton
Copyright © 2007 by Springer-Verlag/Wien and China Architecture & Building Press

Japanese translation published by arrangement
with Springer-Verlag/Wien and China Architecture & Building Press
through The English Agency (Japan) Ltd.
All rights reserved.

現代建築入門

2016年7月6日　第1刷印刷
2016年7月13日　第1刷発行

著者　　ケネス・フランプトン
訳者　　中村敏男

発行者　清水一人
発行所　青土社
　　　　東京都千代田区神田神保町1-29　市瀬ビル　〒101-0051
　　　　電話　03-3291-9831（編集）　03-3294-7829（営業）
　　　　振替　00190-7-192955

印刷所　ディグ（本文）
　　　　方英社（カバー・表紙・扉）
製本所　小泉製本

装丁　　桂川 潤

ISBN978-4-7917-6938-4　Printed in Japan

ケネス・フランプトン／中村敏男訳
現代建築史
アドラー、サリヴァンからヴァン・ド・ヴェルド、ル・コルビュジエ、ミース、そして安藤忠雄まで。近〜現代建築の巨匠・様式・技法・実践を、広汎かつ周到に掘り下げ、〈構築性〉〈批判的地域主義〉などの観点から、建築におけるモダニズムの思考と展開に迫る、建築史の重要基本書。待望の邦訳刊行。
A5判上製690頁

青土社